U0124843

国书法
典系列
鲁九喜
－主编－

泰山经石峪金刚经

SPM
南方出版传媒
广东人民出版社
·广州·

前　言

《泰山金刚经》，全称《泰山经石峪金刚经》。刻于山东泰山南麓斗母宫东北一公里的山谷溪床，是摩崖石刻巨制。石刻文字为鸠摩罗什译《金刚经》部分经文。书人历来未成定论，目前，学界一般认为是北齐僧人所作。

《泰山金刚经》字径约40厘米至50厘米，介于隶楷之间，是隶书向楷书过渡期的字体。用笔圆润浑厚，包融篆隶而妙化为楷，结构宽阔，气势雄浑，被尊『大字鼻祖』和『榜书之宗』。《泰山金刚经》产生的原意是传承佛经，加之又是大型摩崖石刻，故而也以书法传达出『空』和『无』的意境，学者宜深加体会。

《泰山金刚经》现存约960余字。本帖剪裱缩印本选自民国拓本（删除部分泐损严重的字），附赠『大千世界』整拓选用的是20世纪90年代拓本。

编　者　2018年5月

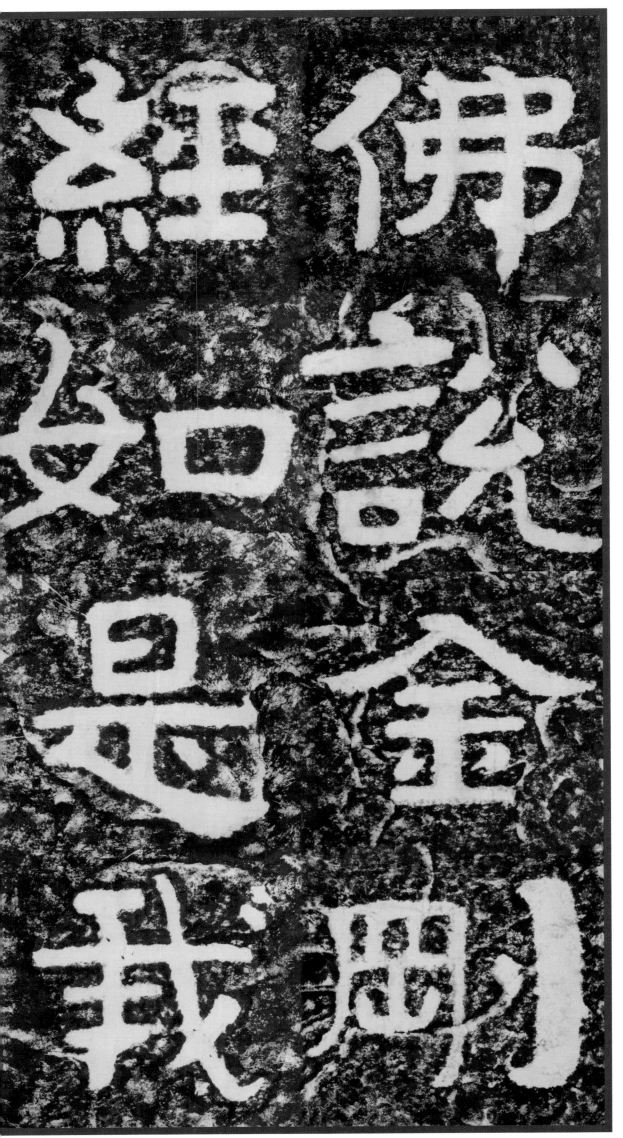

佛说
经如
金
是
刚
我

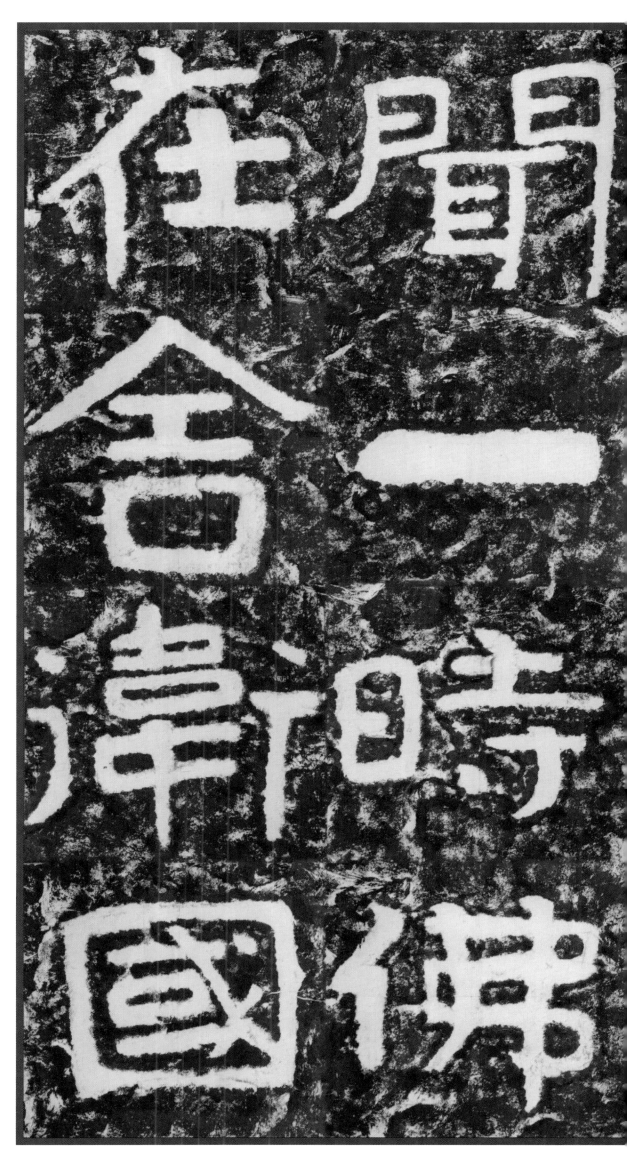

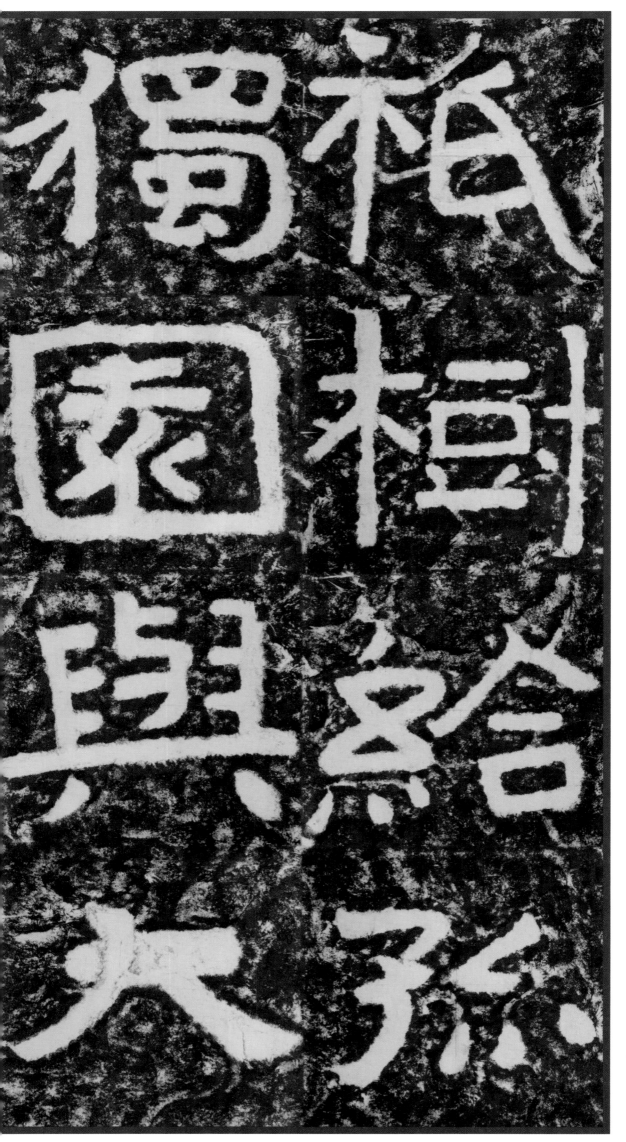

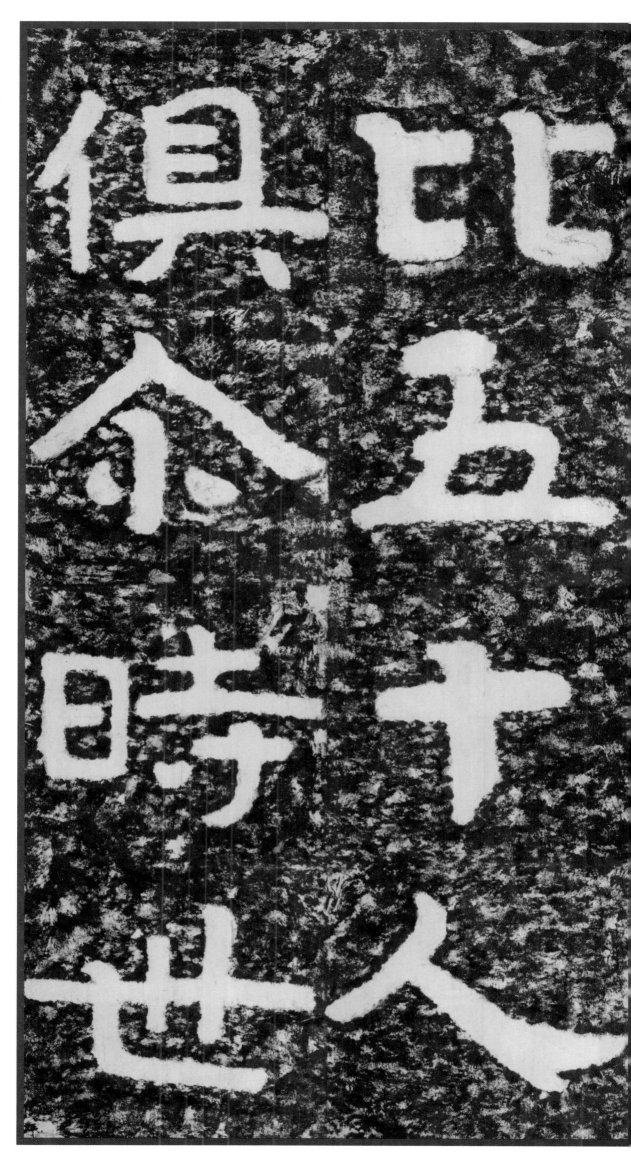

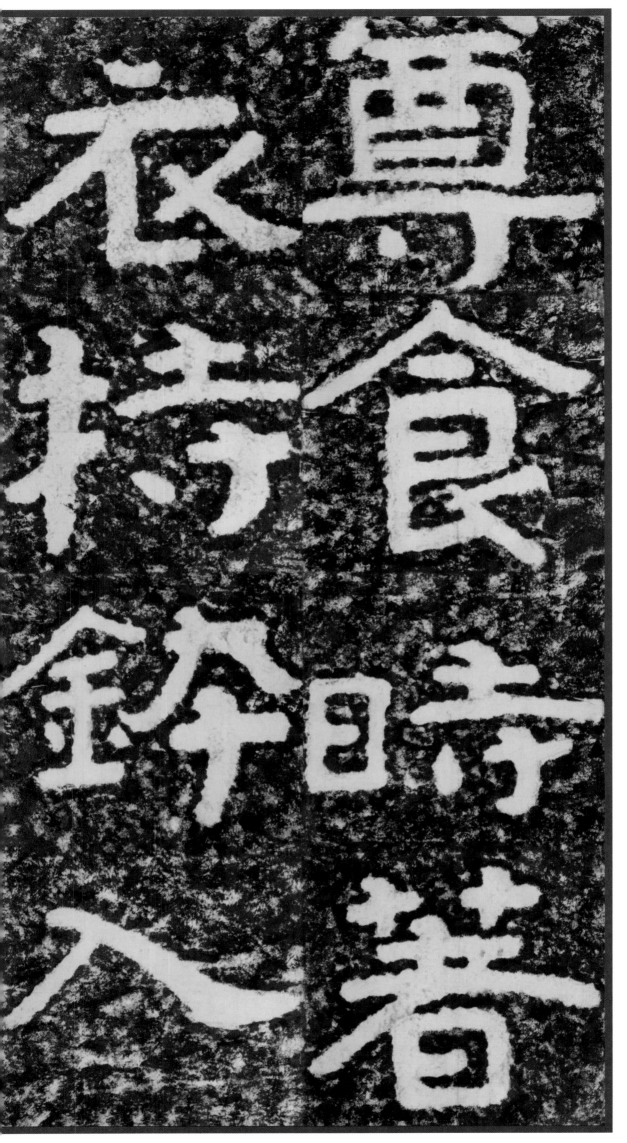

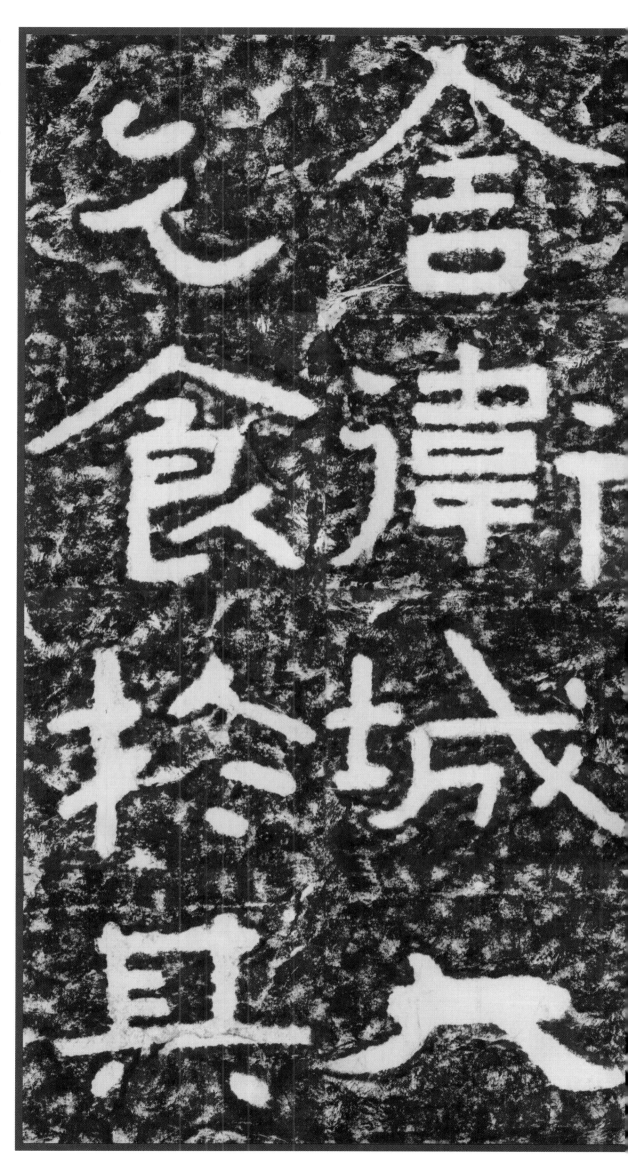

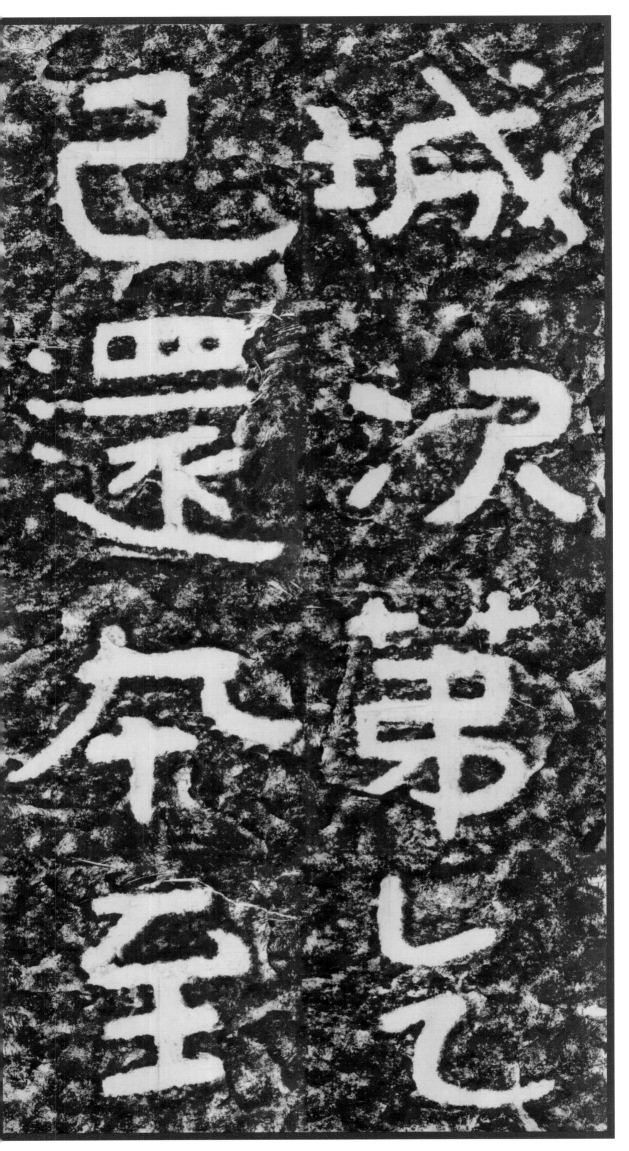

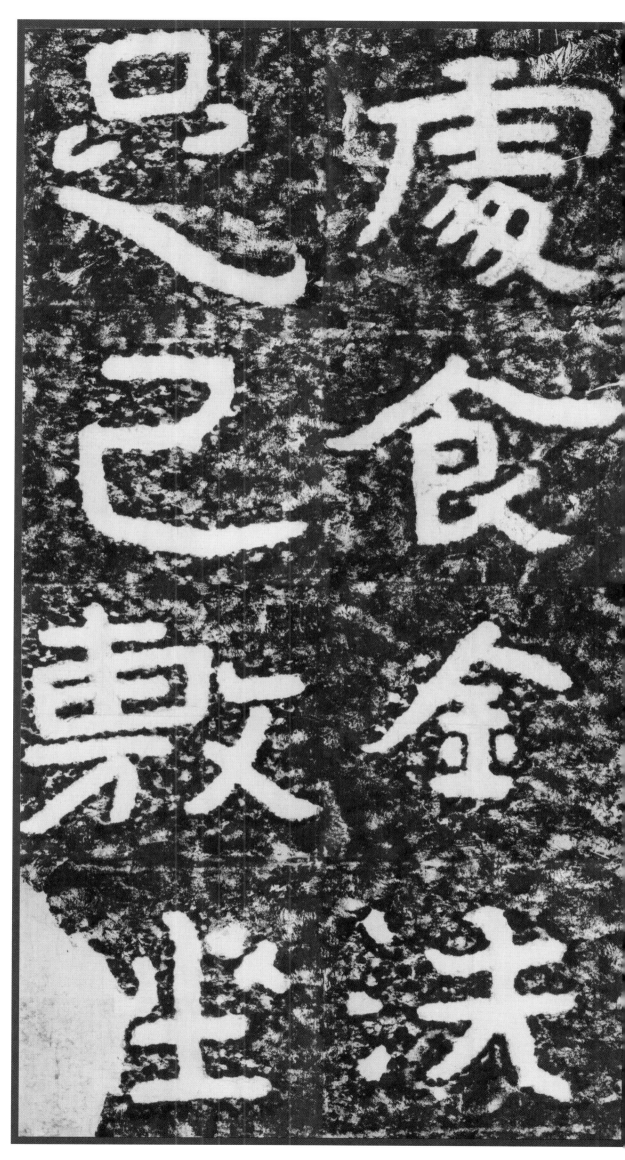

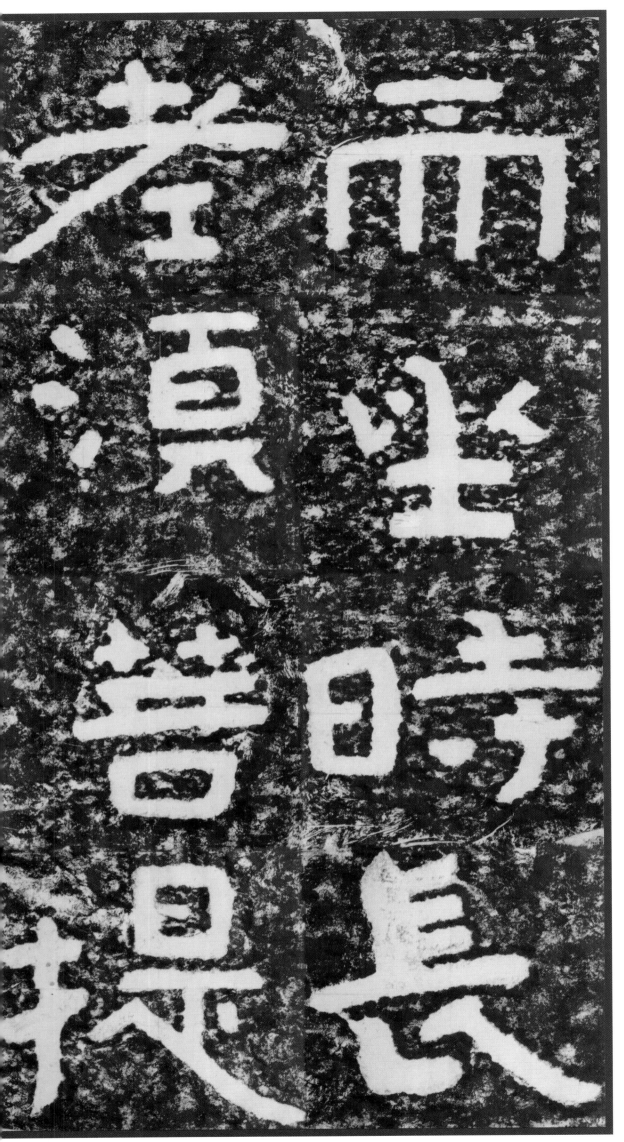

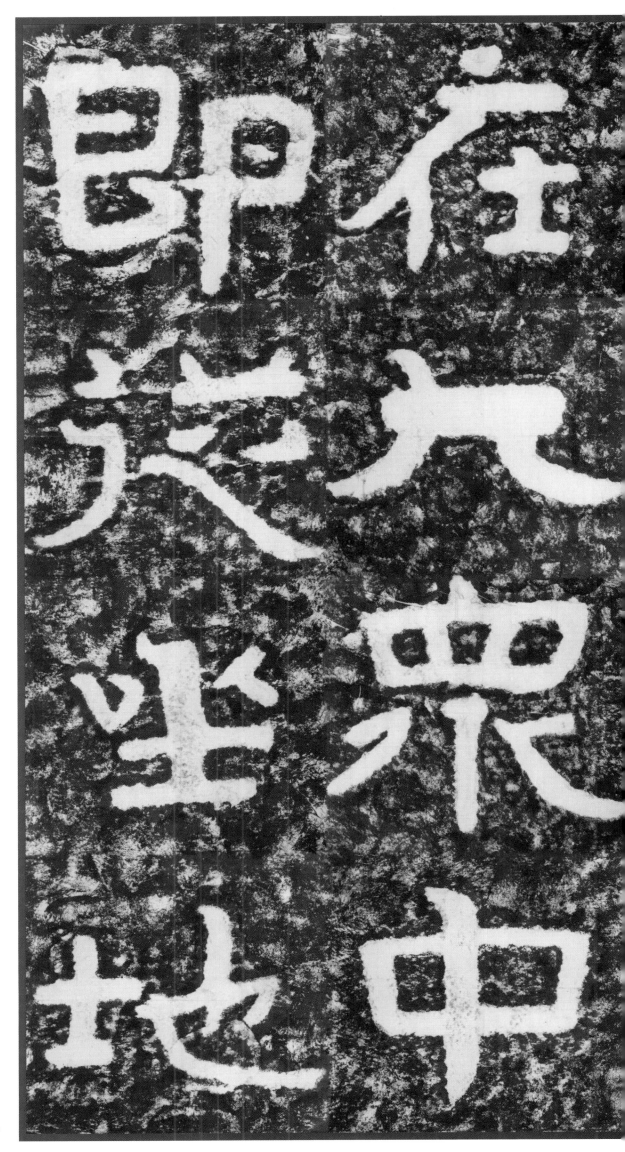

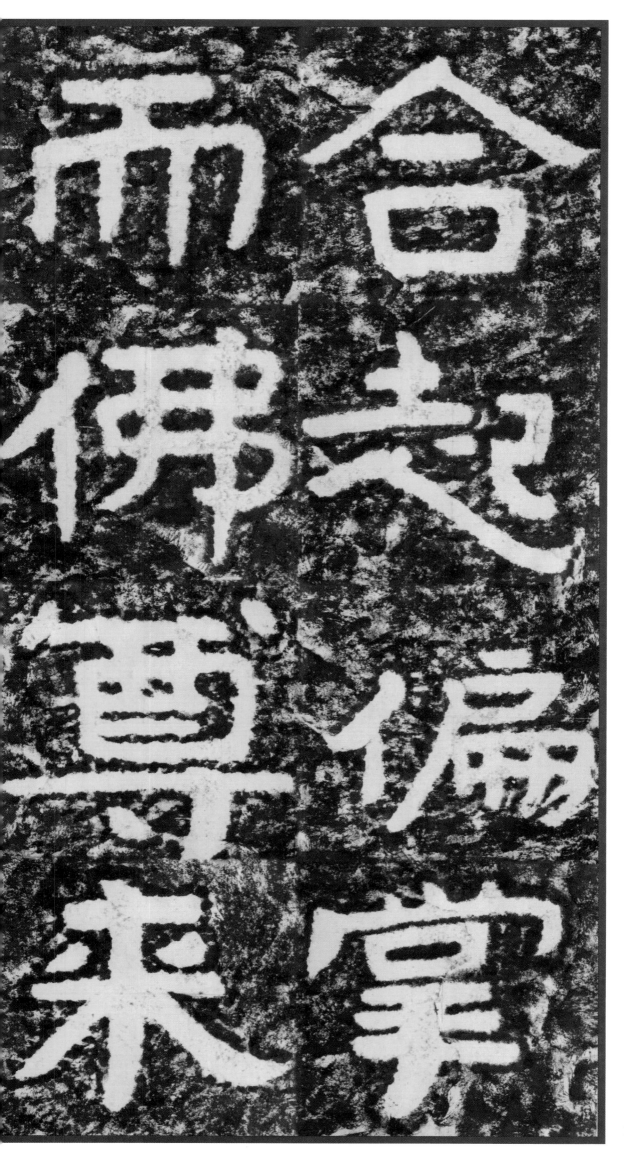

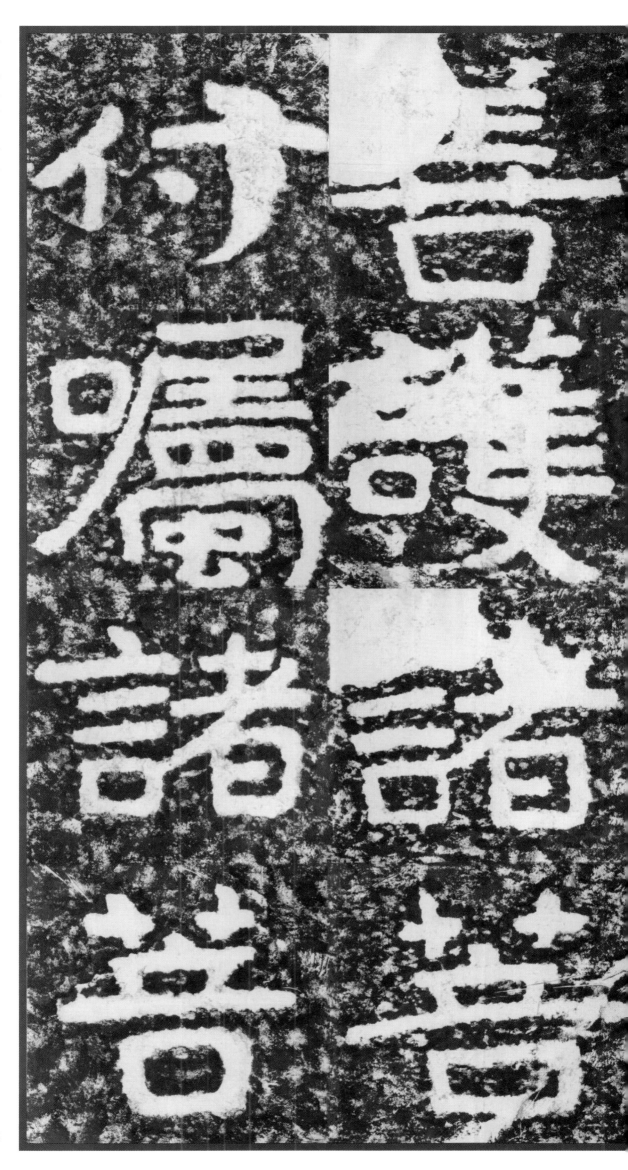

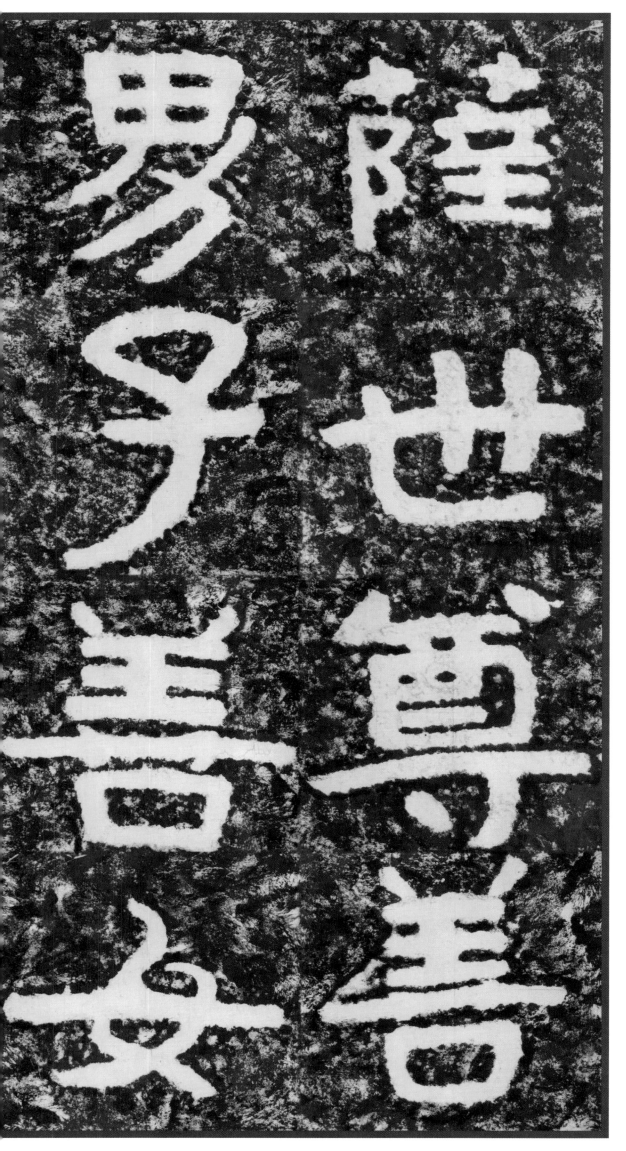

陸世尊善男子善

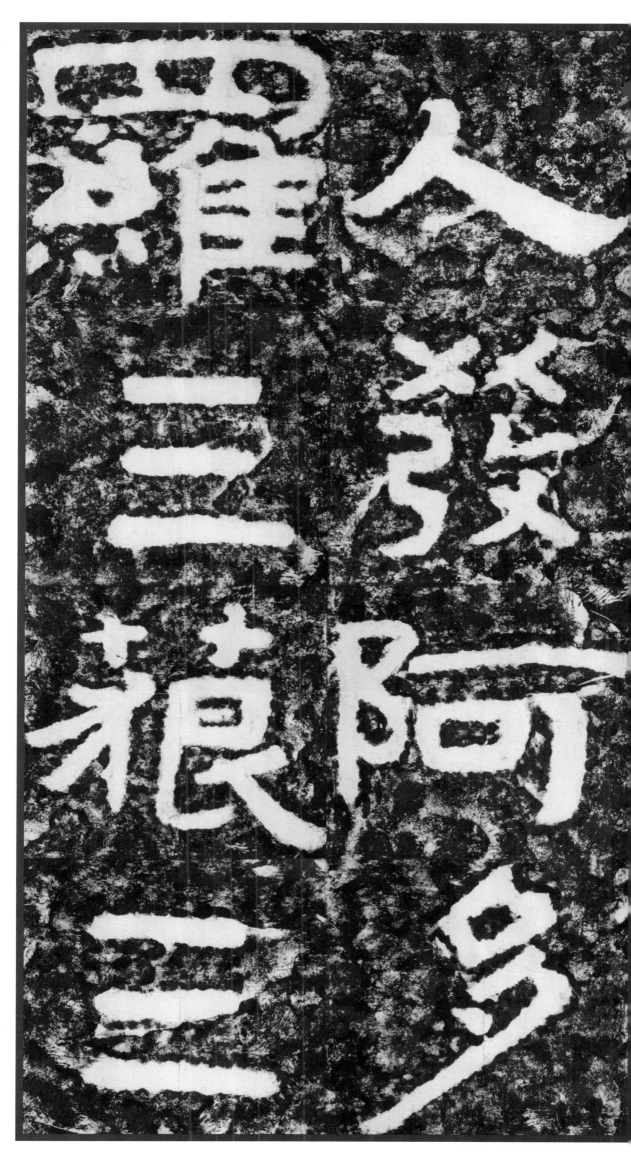

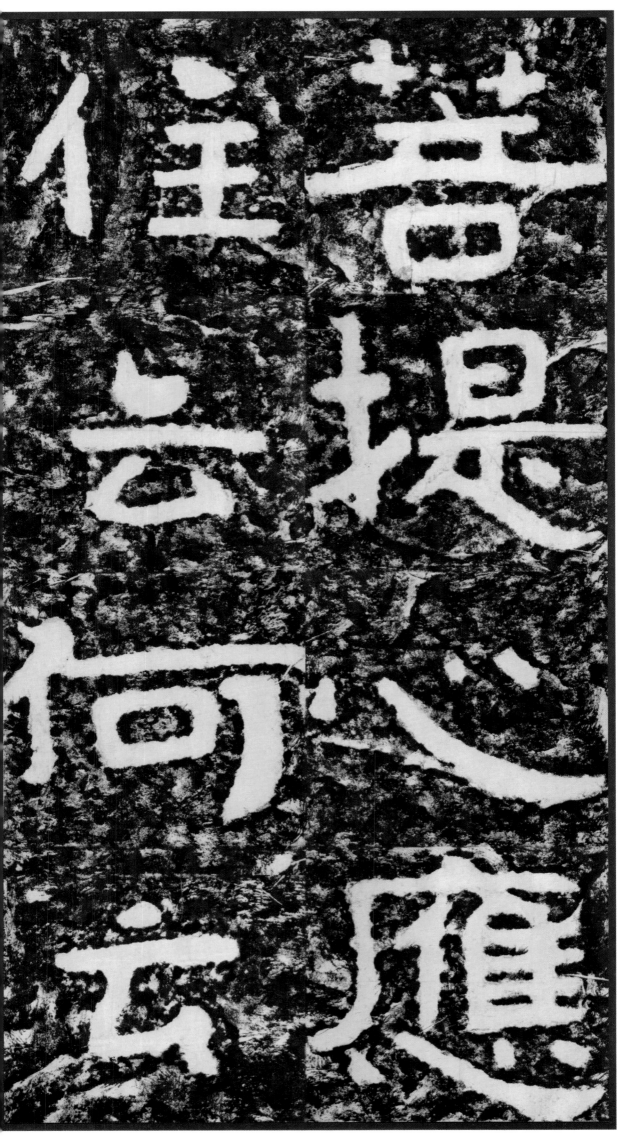

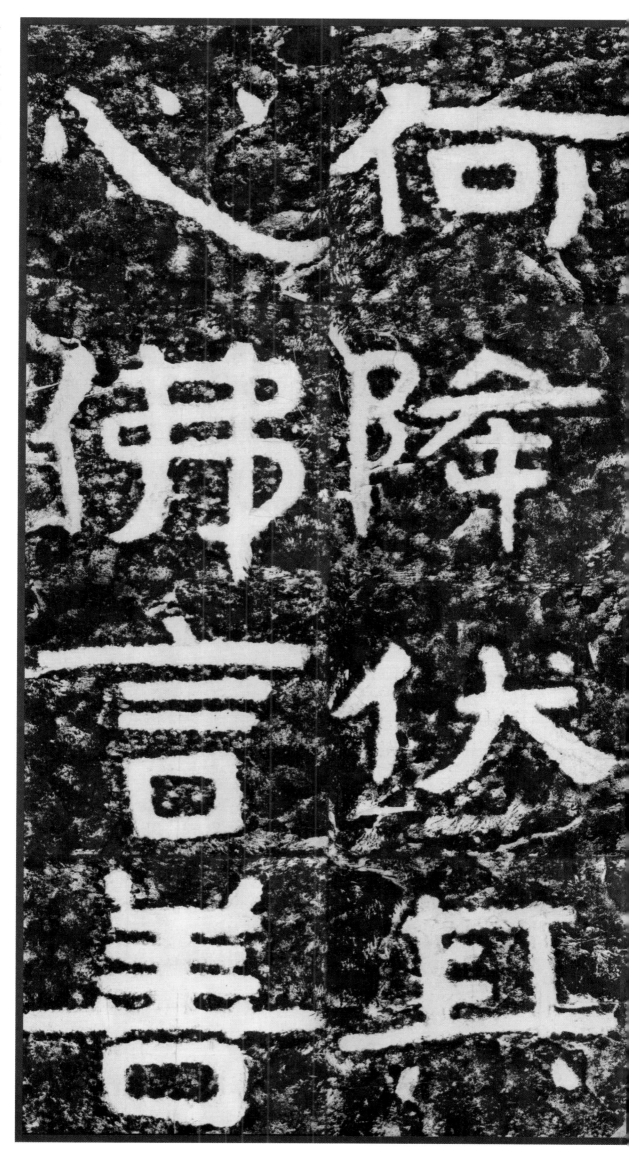

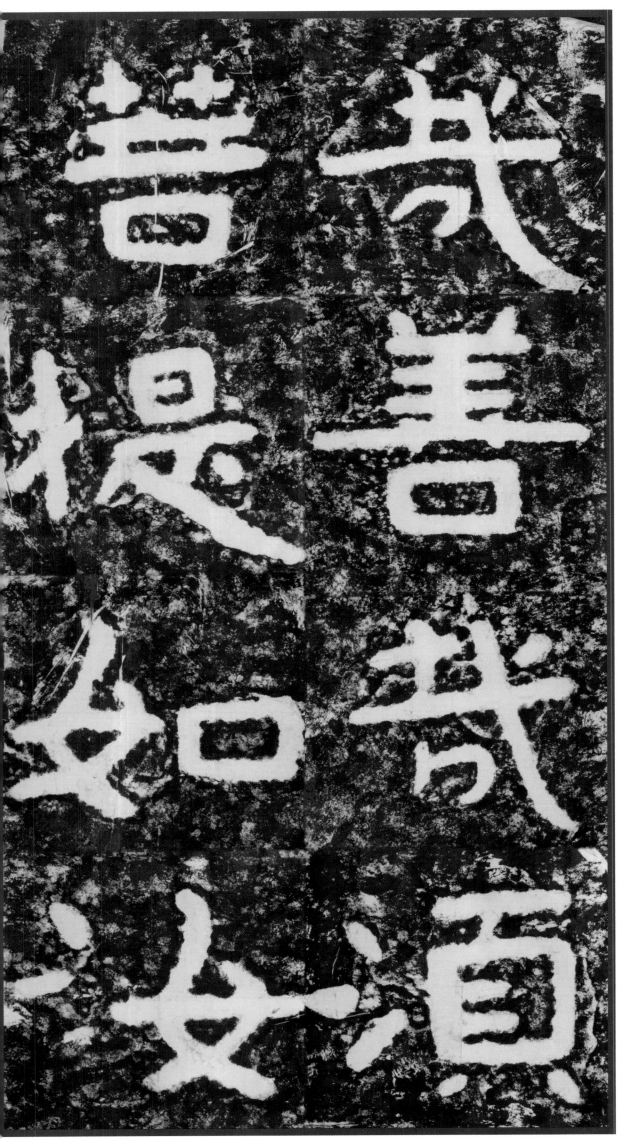

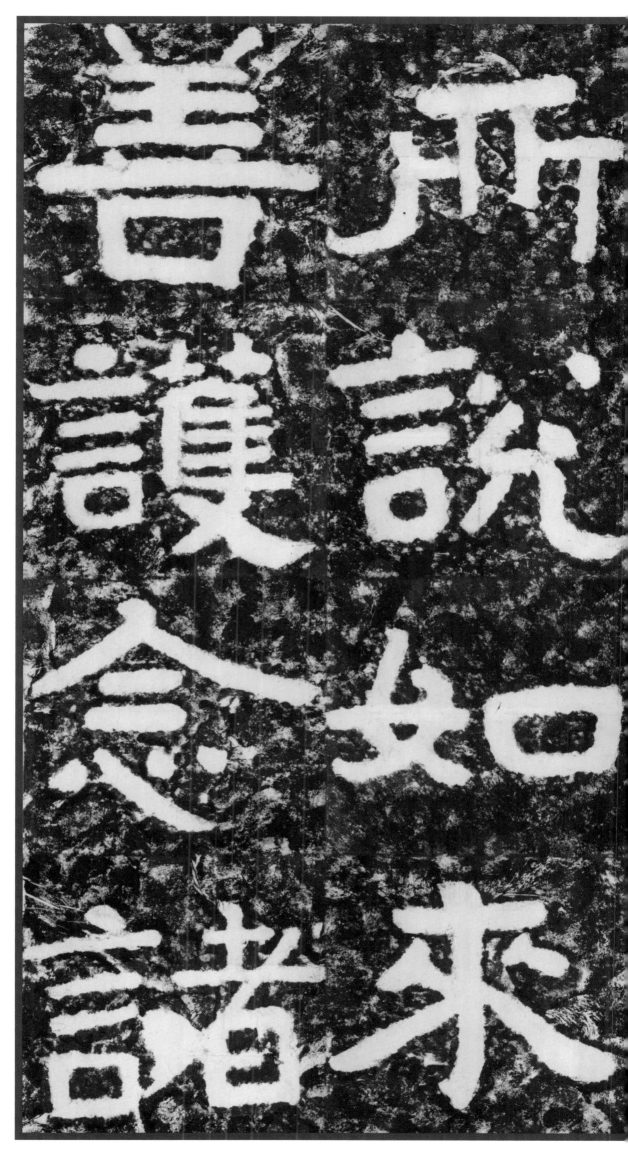

善
讚
念
諸

所
説
如
来
誩

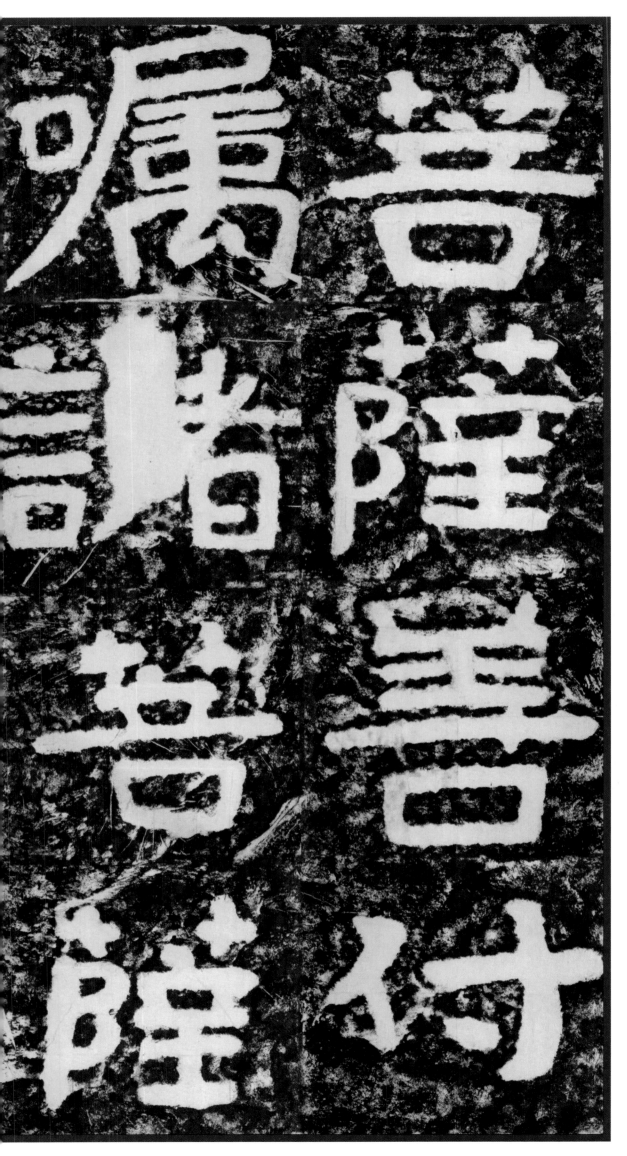

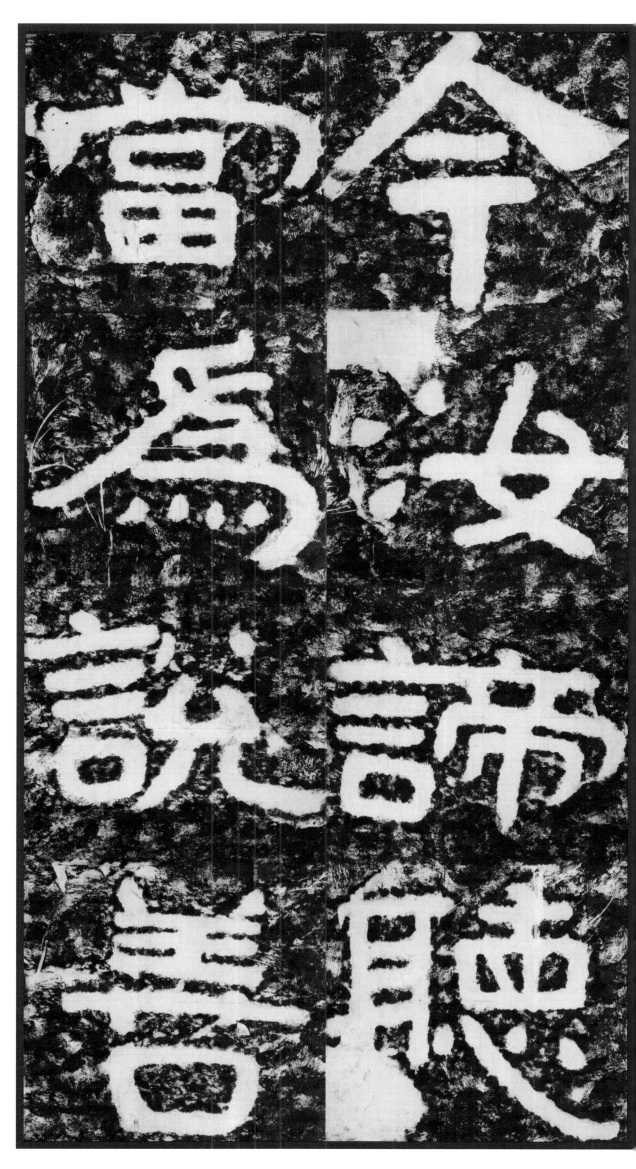

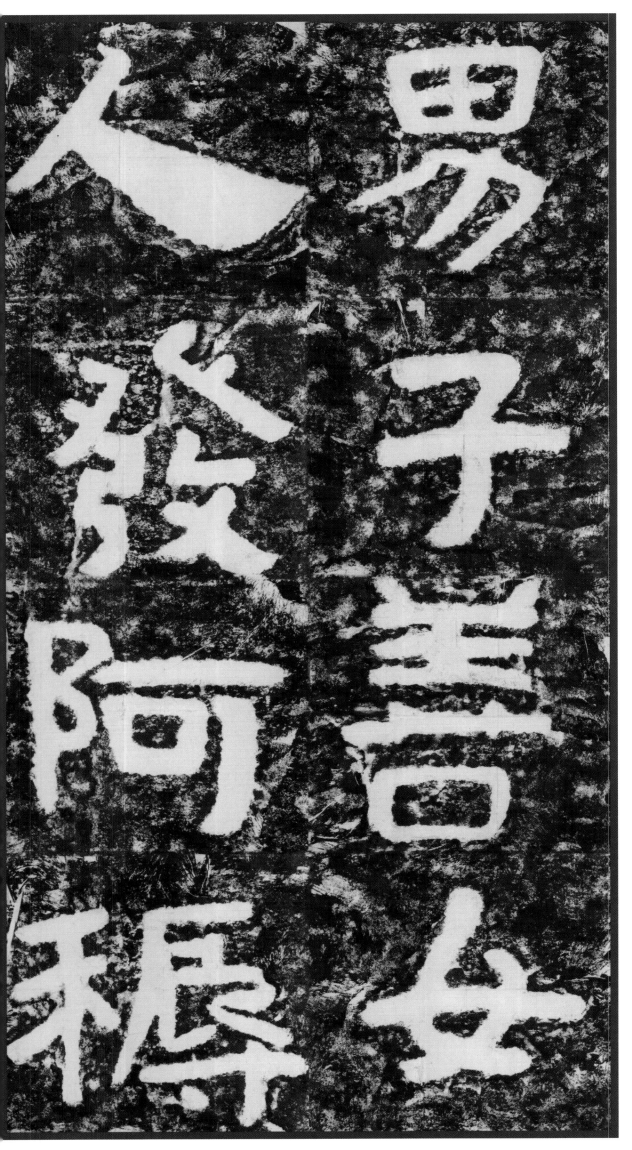

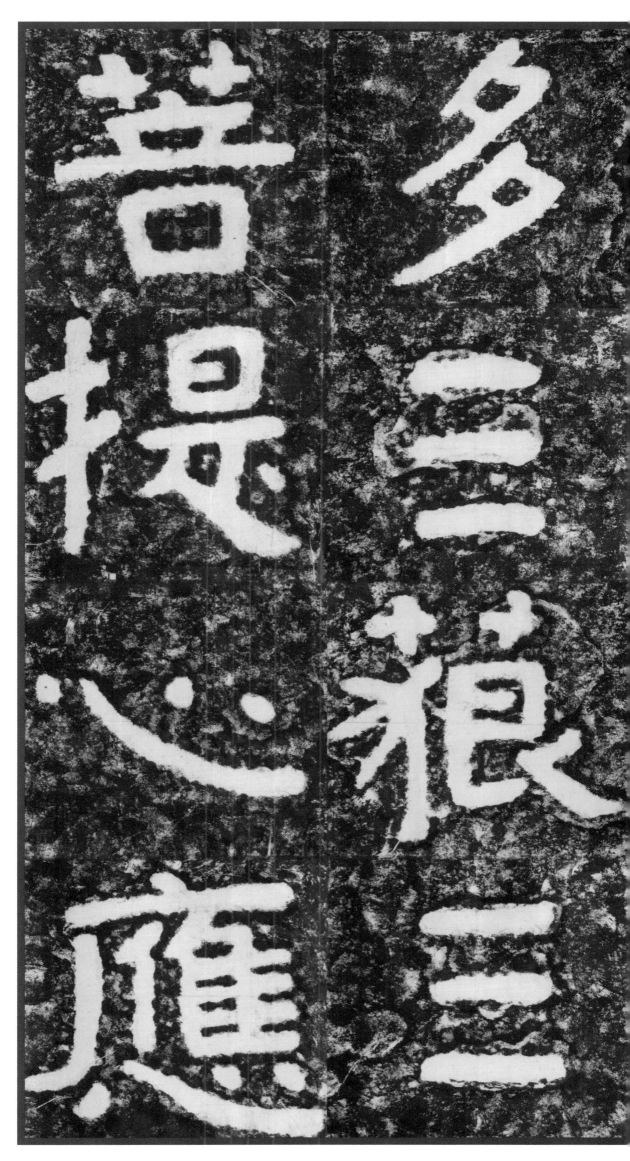

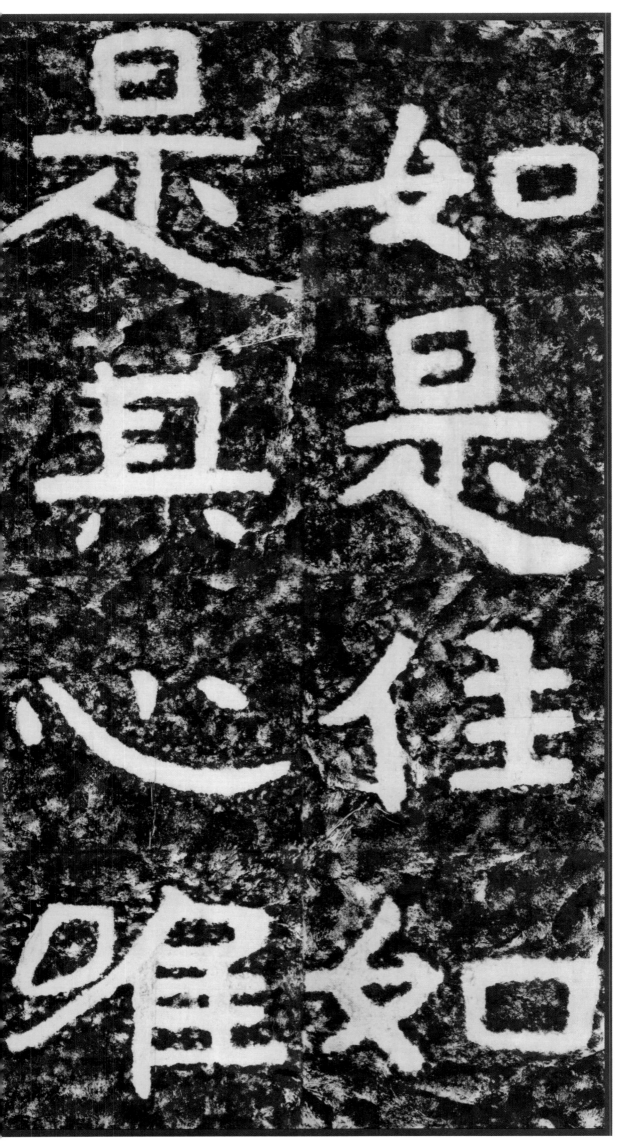

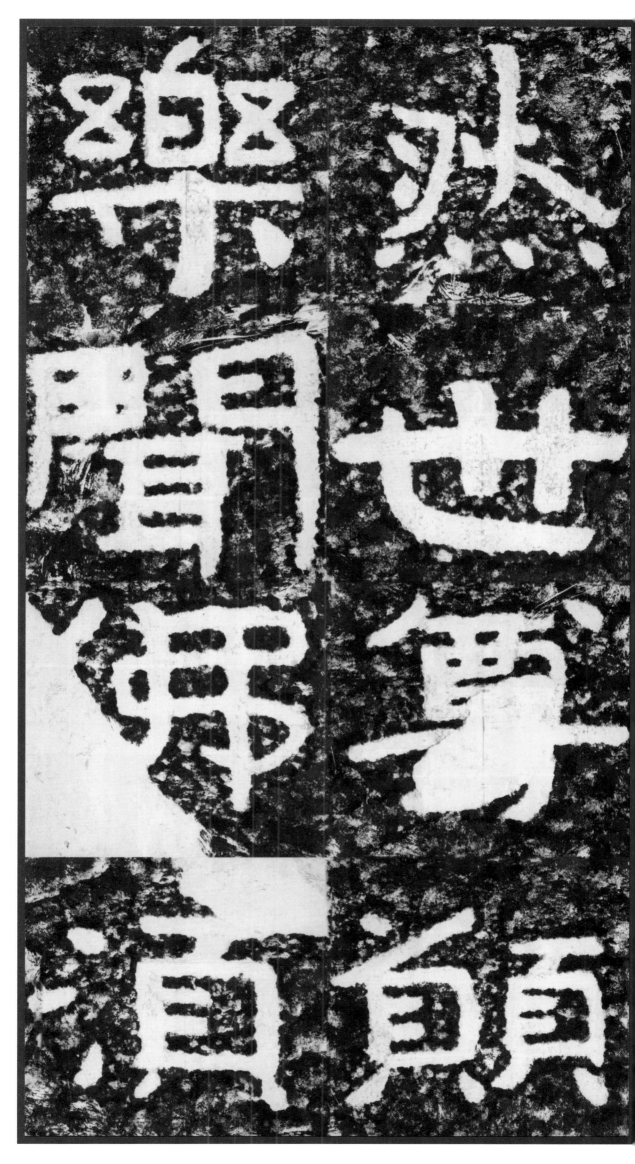

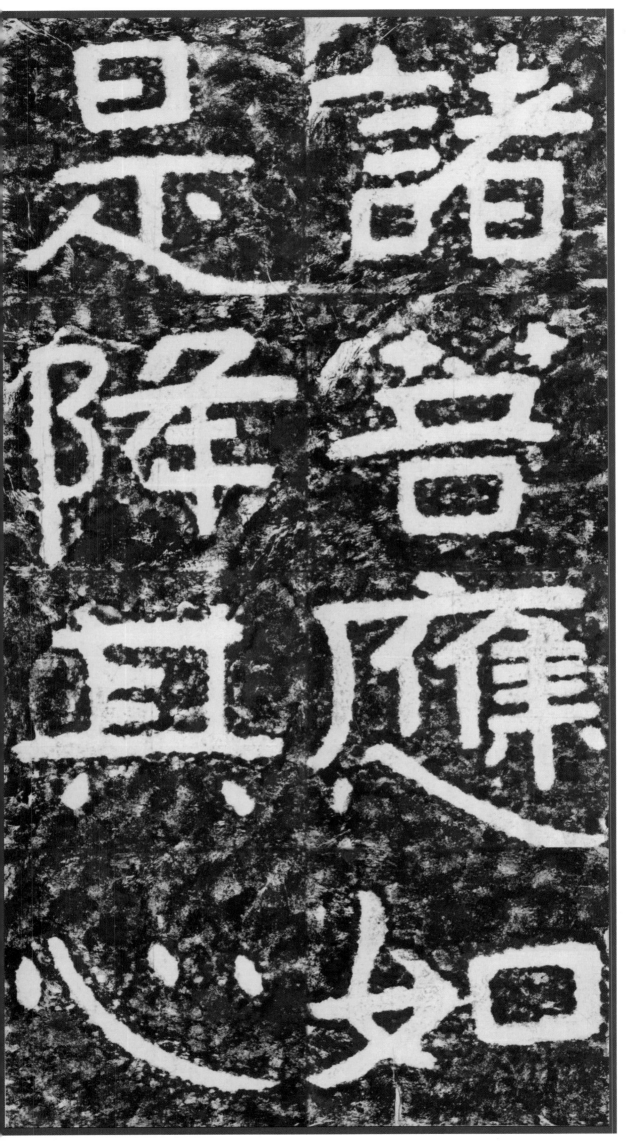

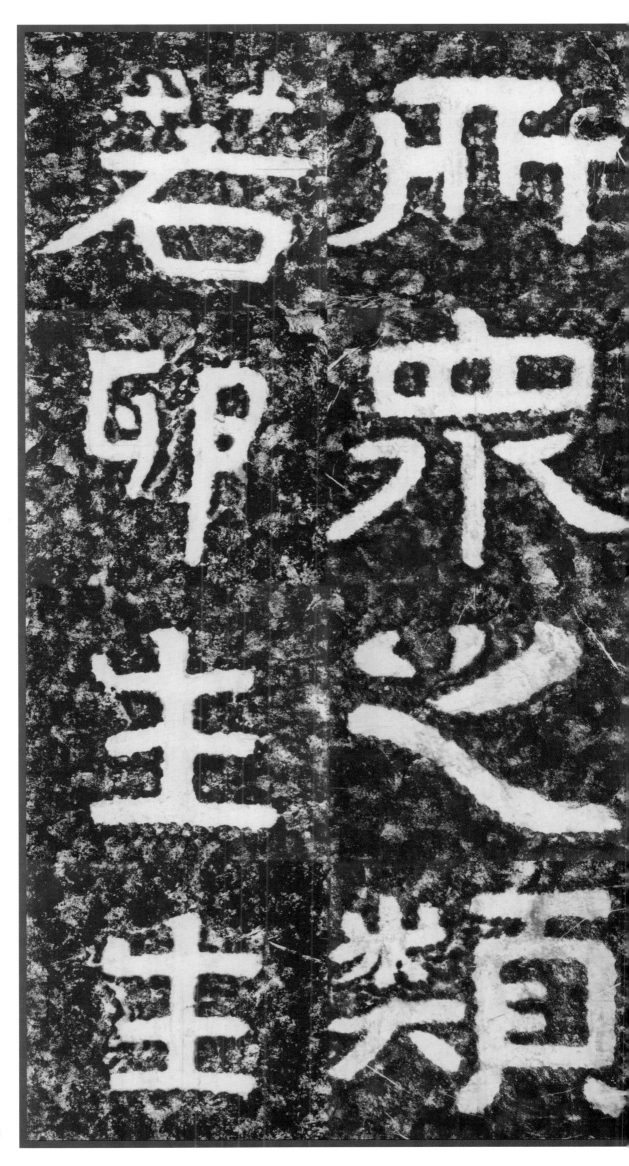

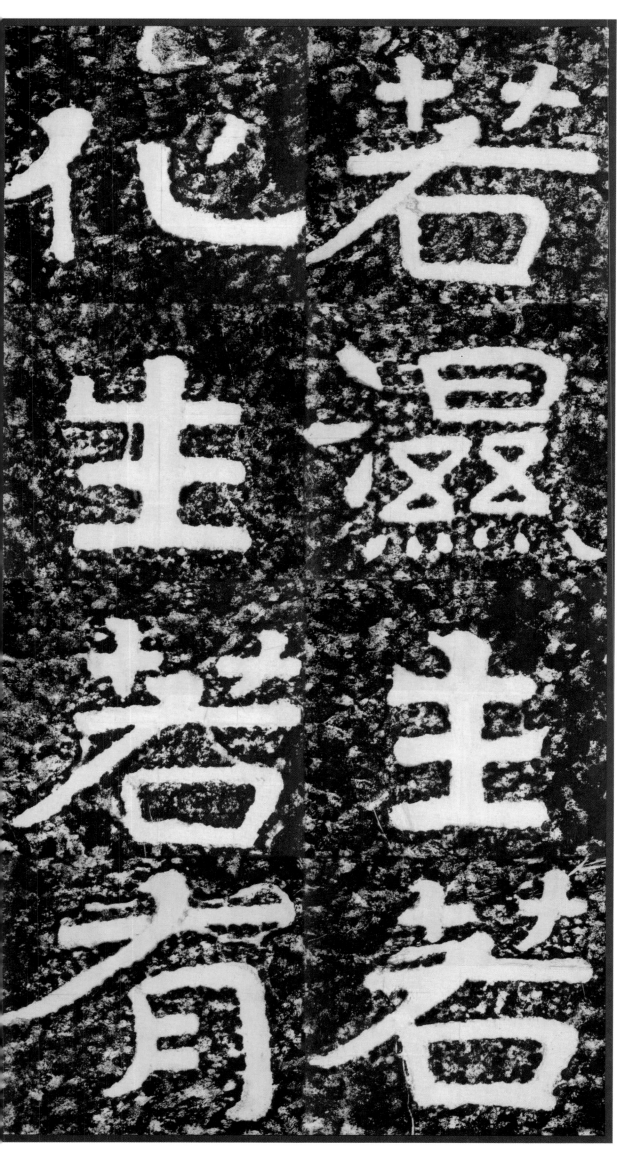

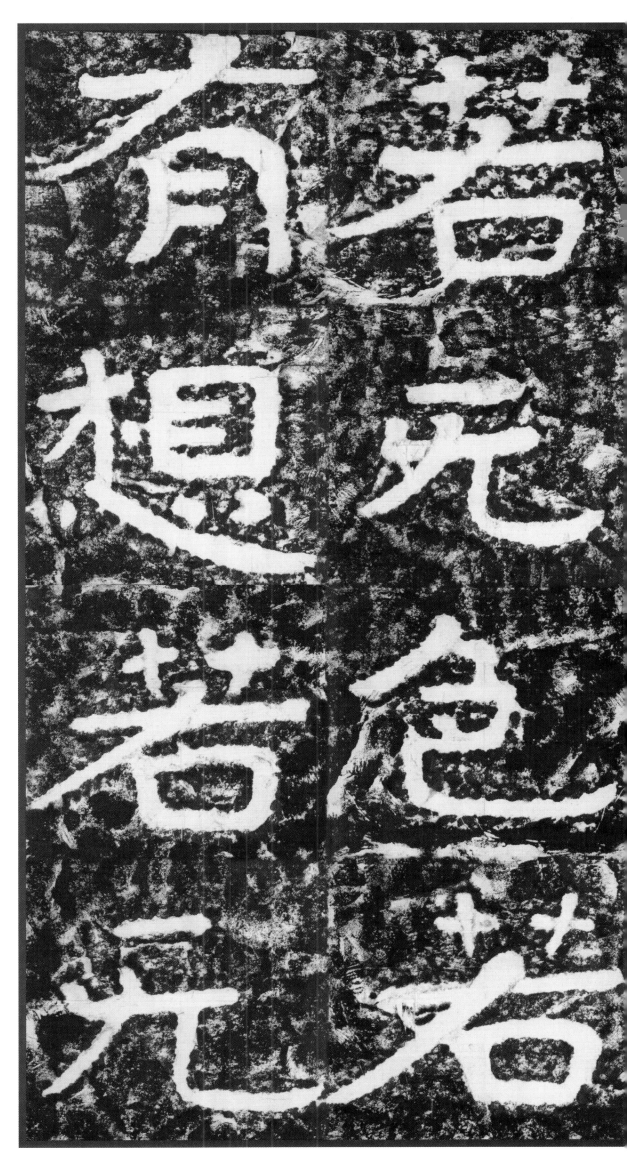

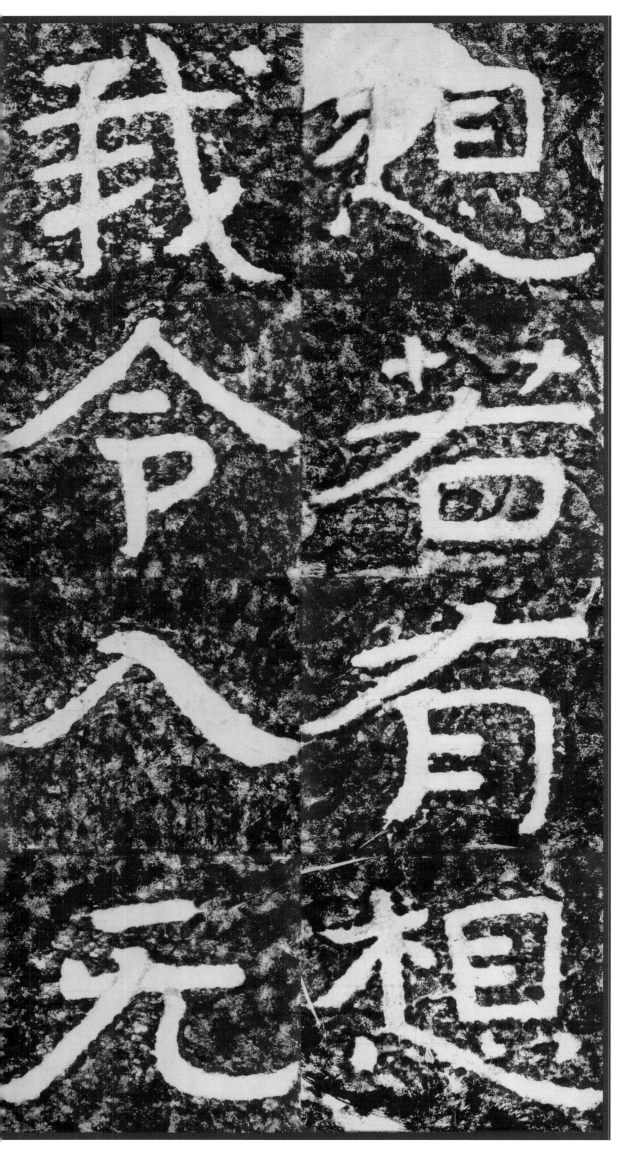

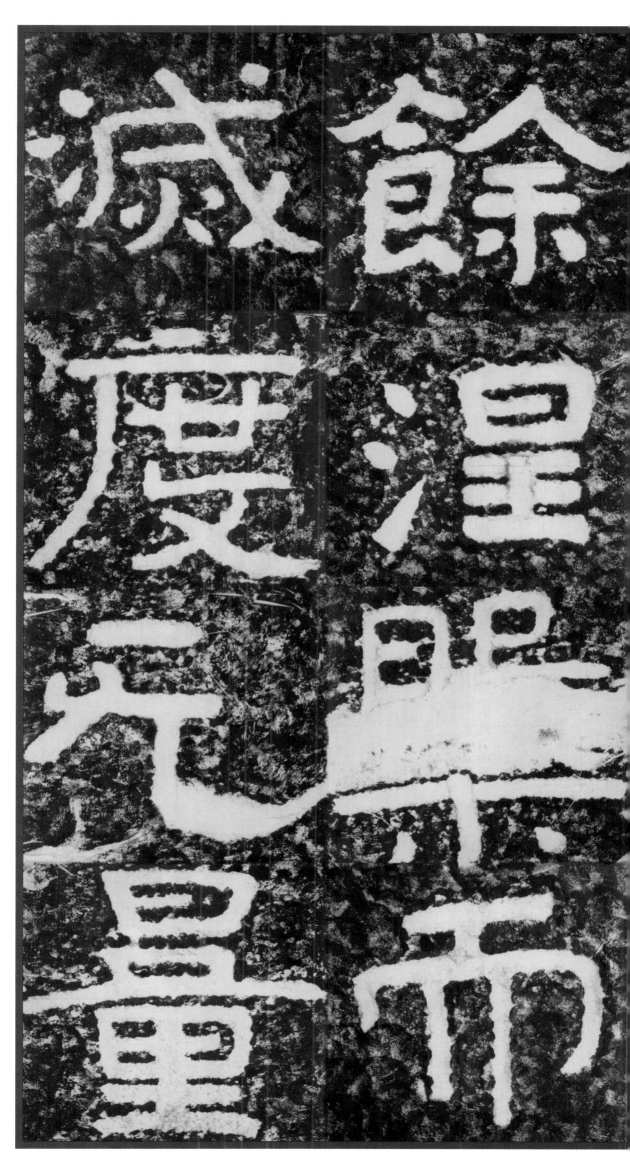

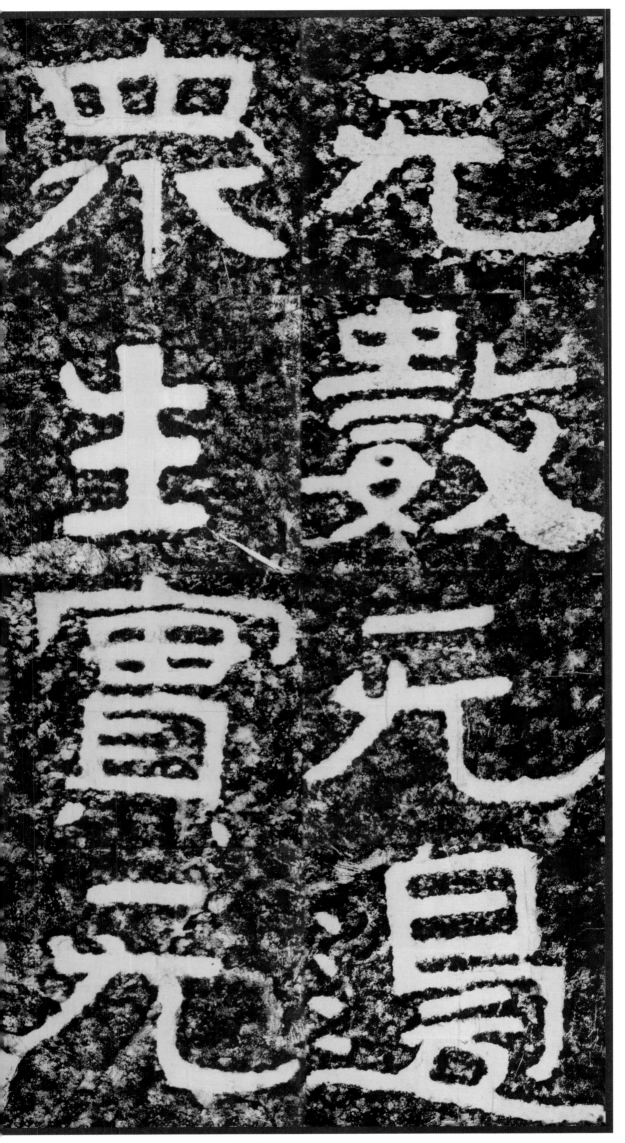

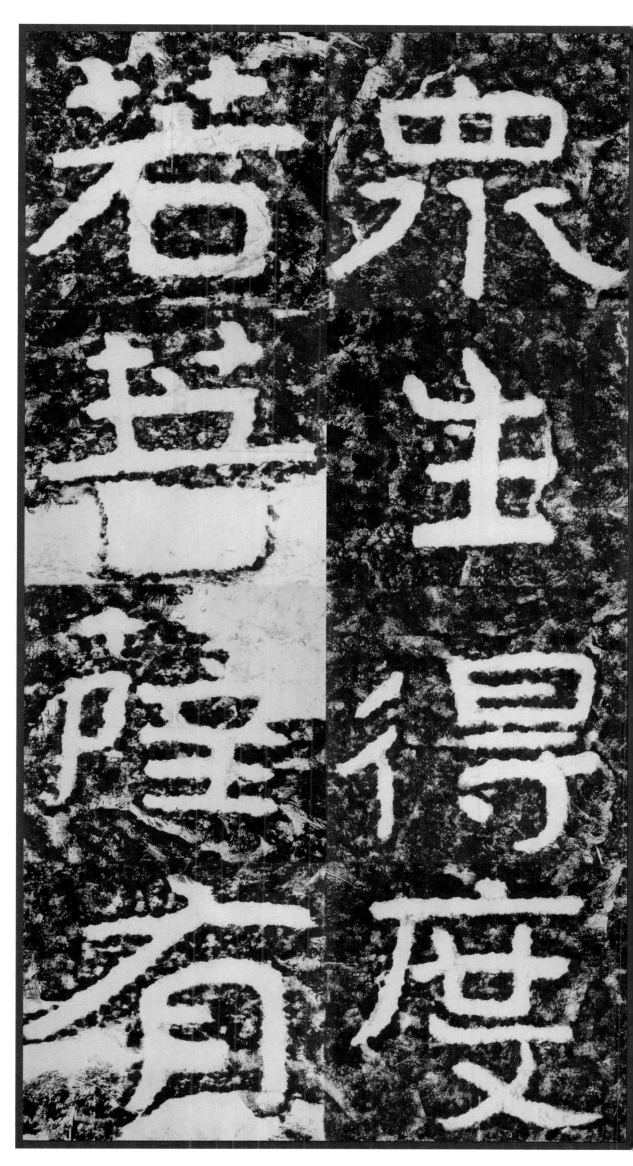

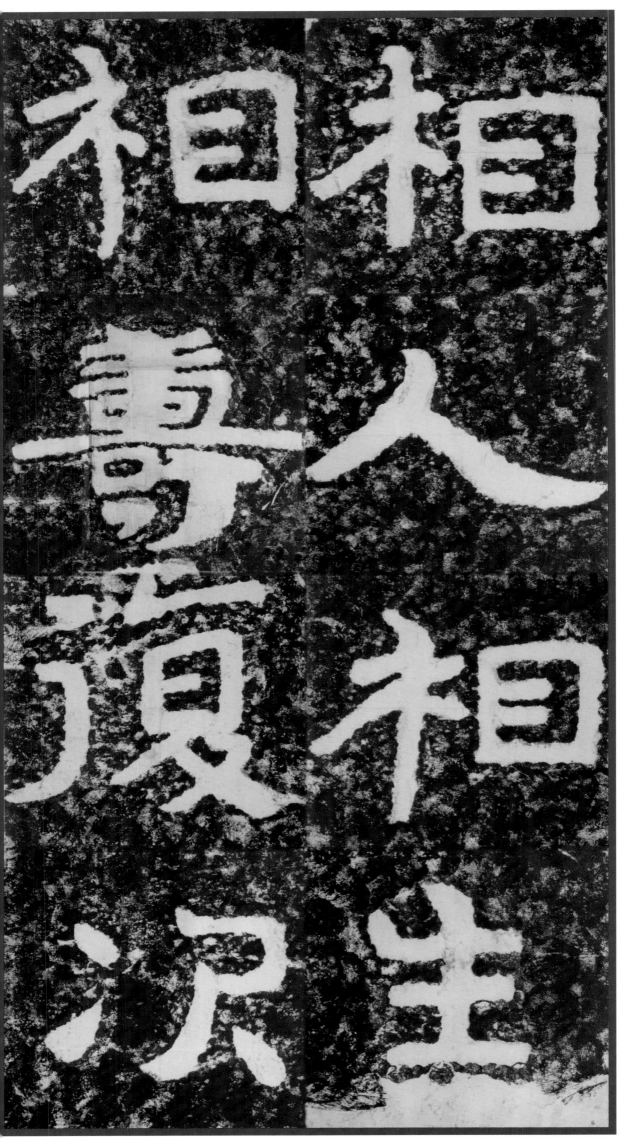

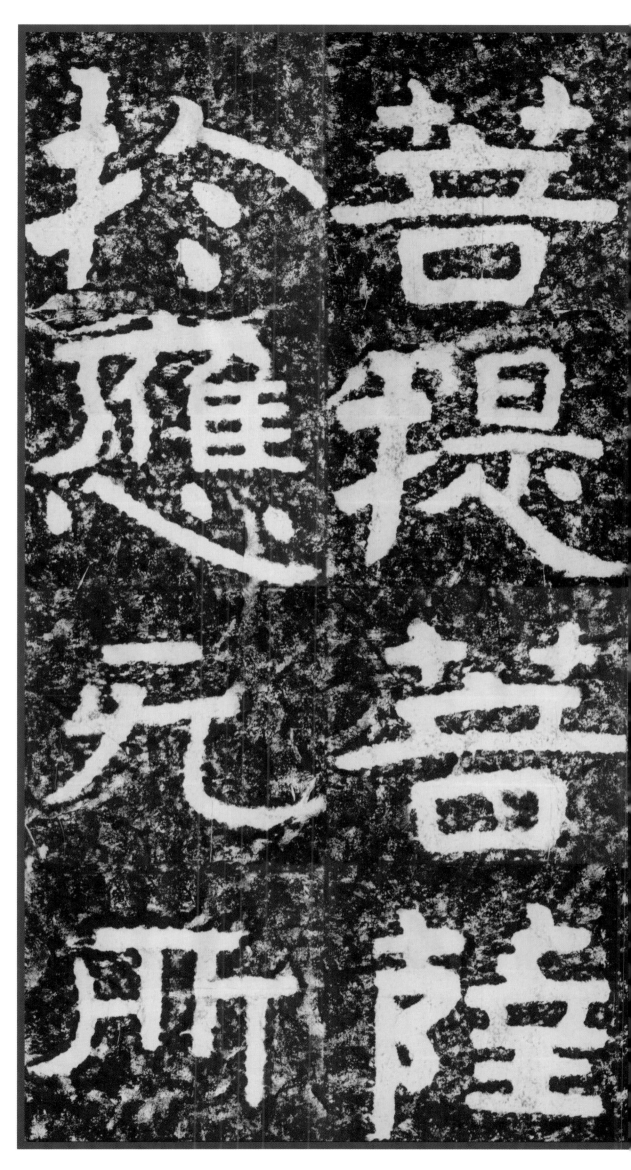

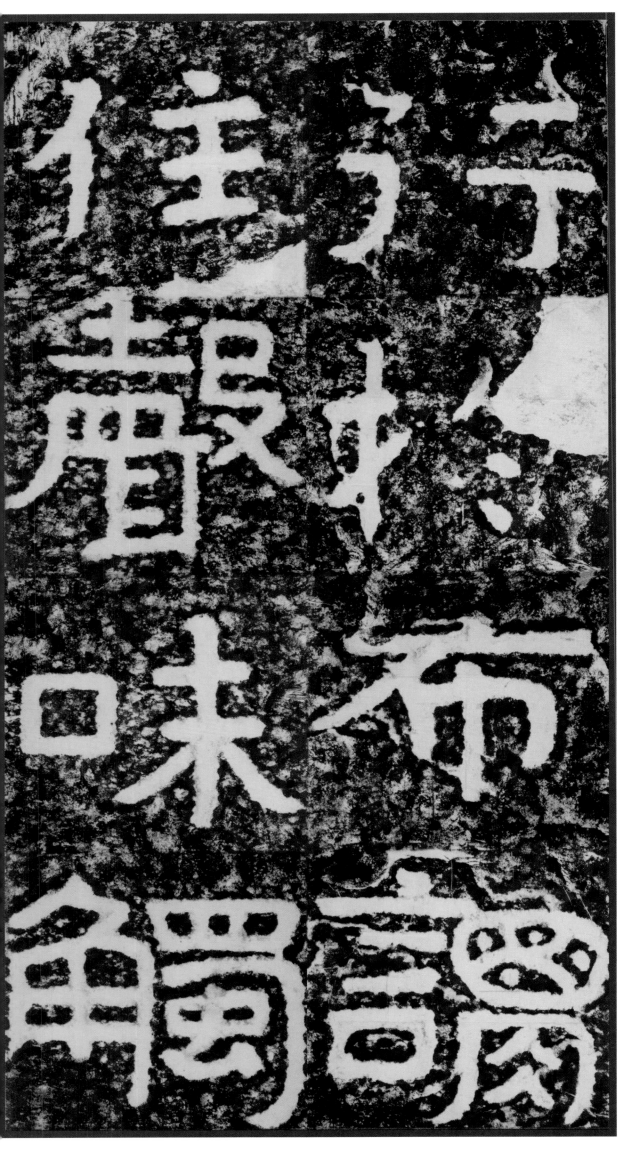

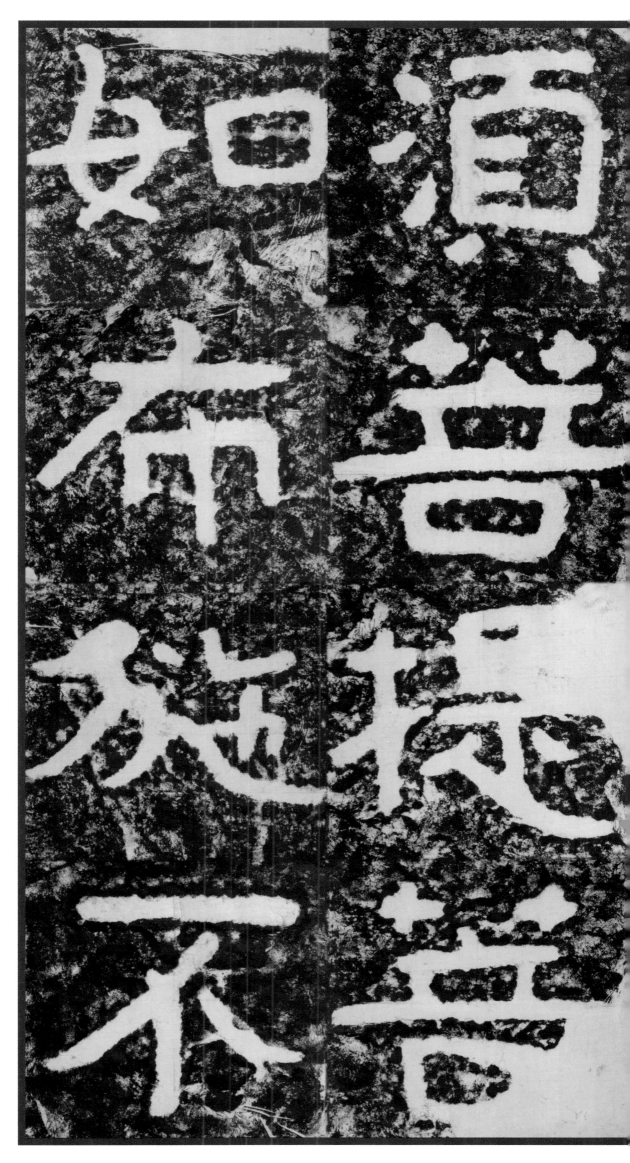

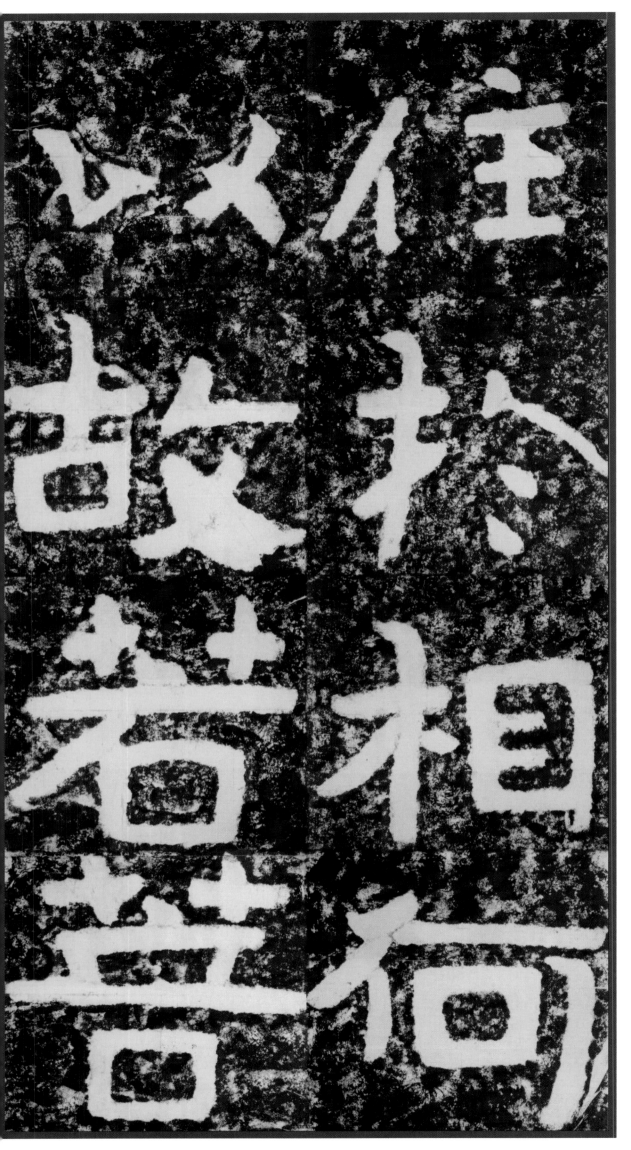

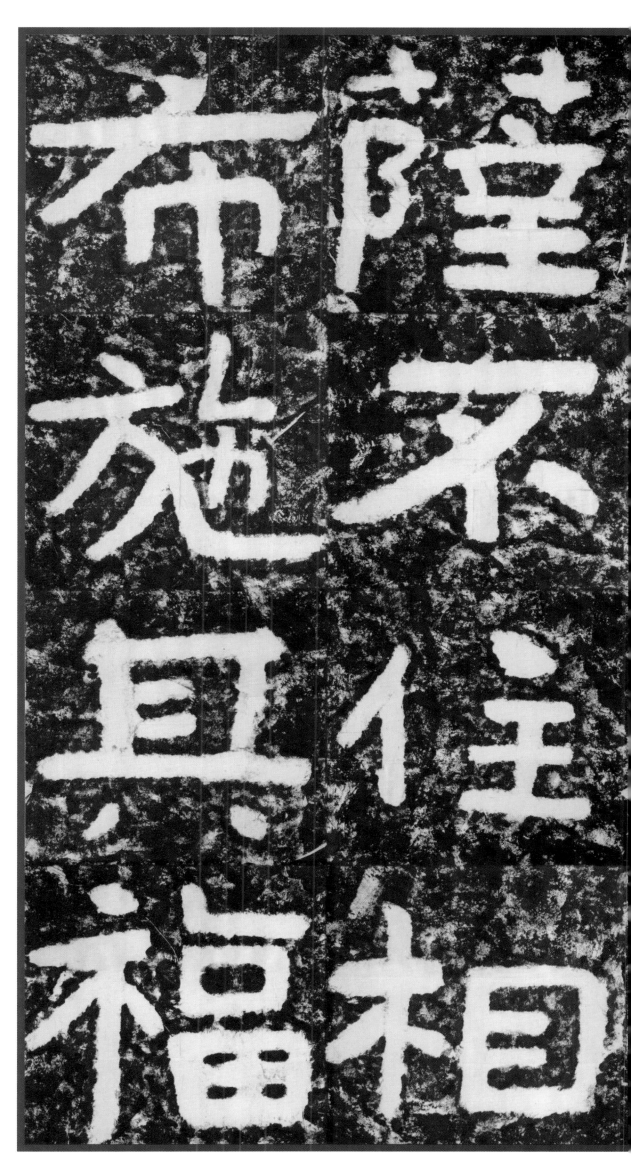

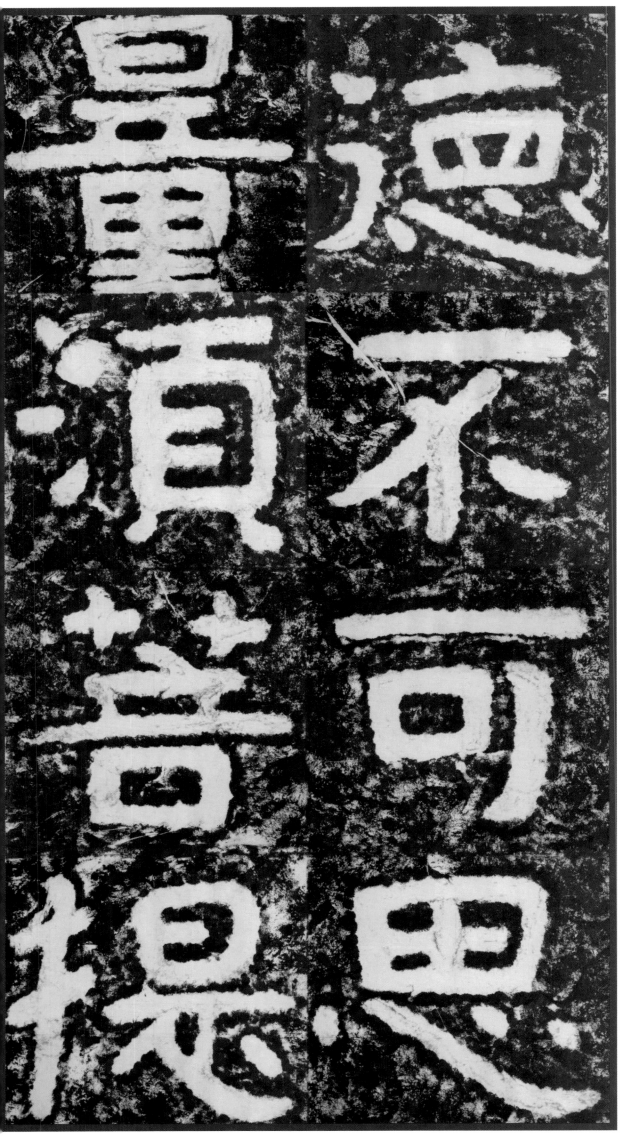

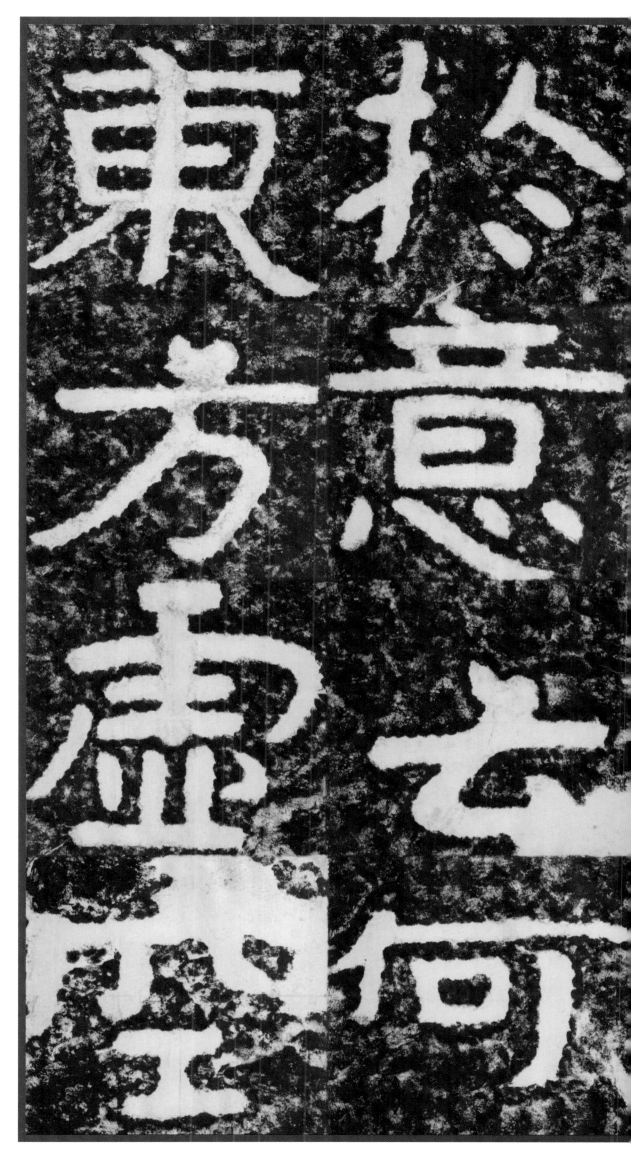

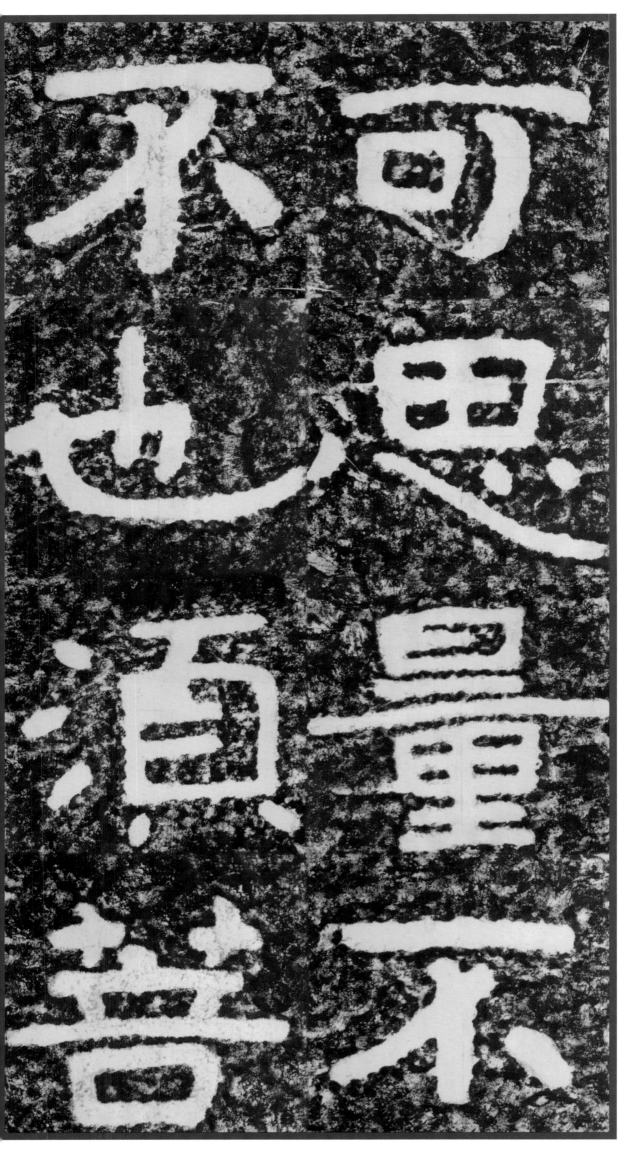

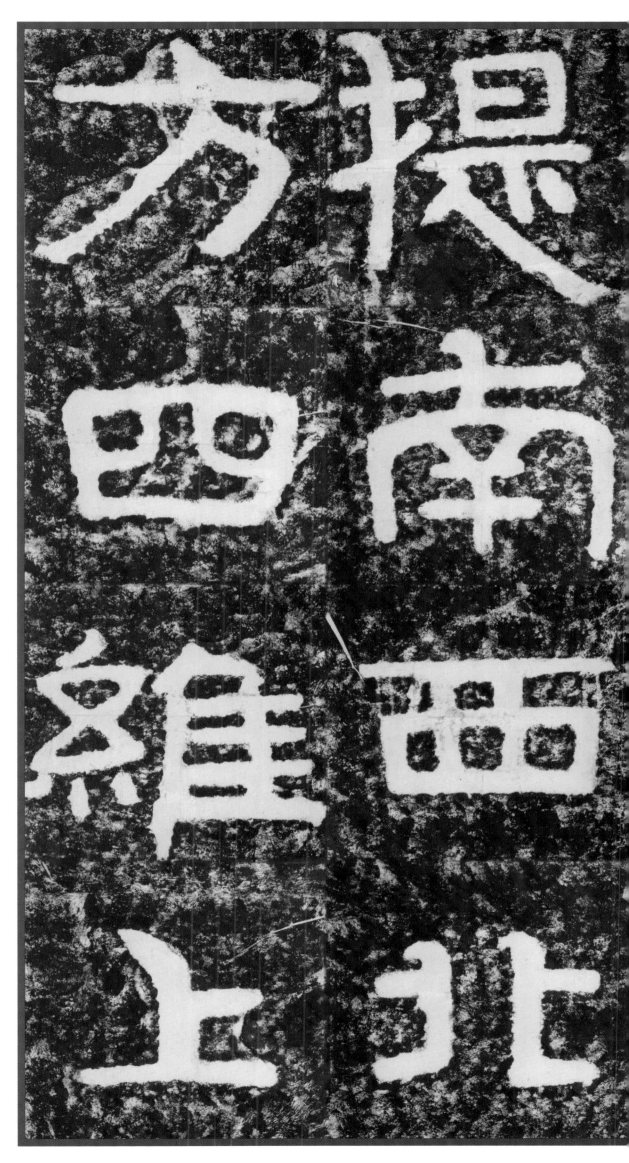

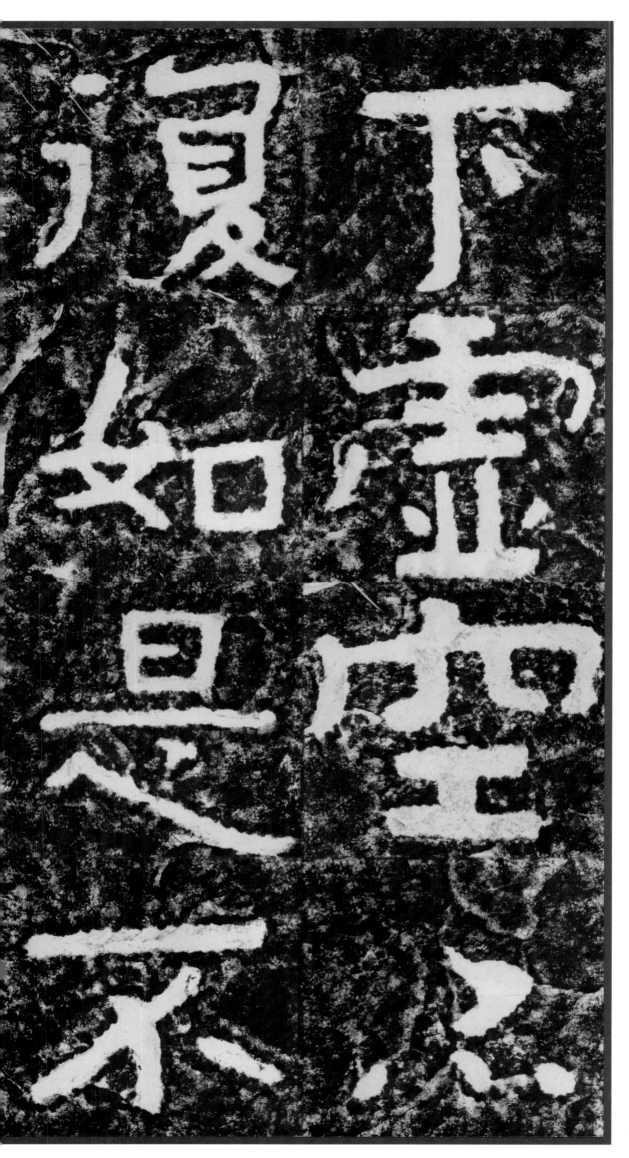

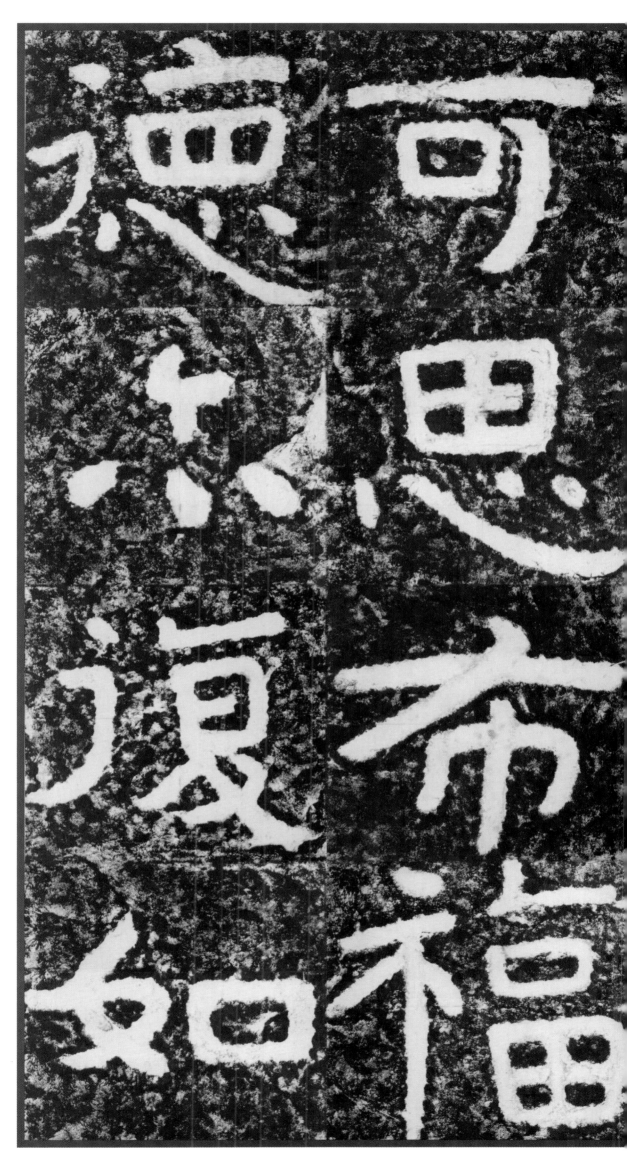

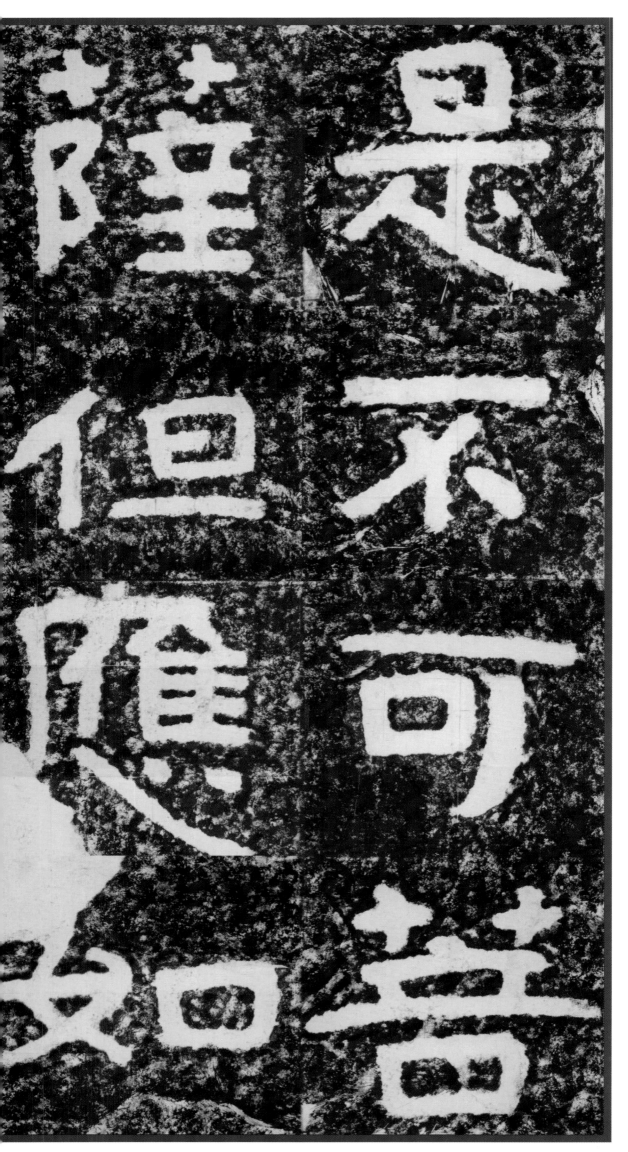

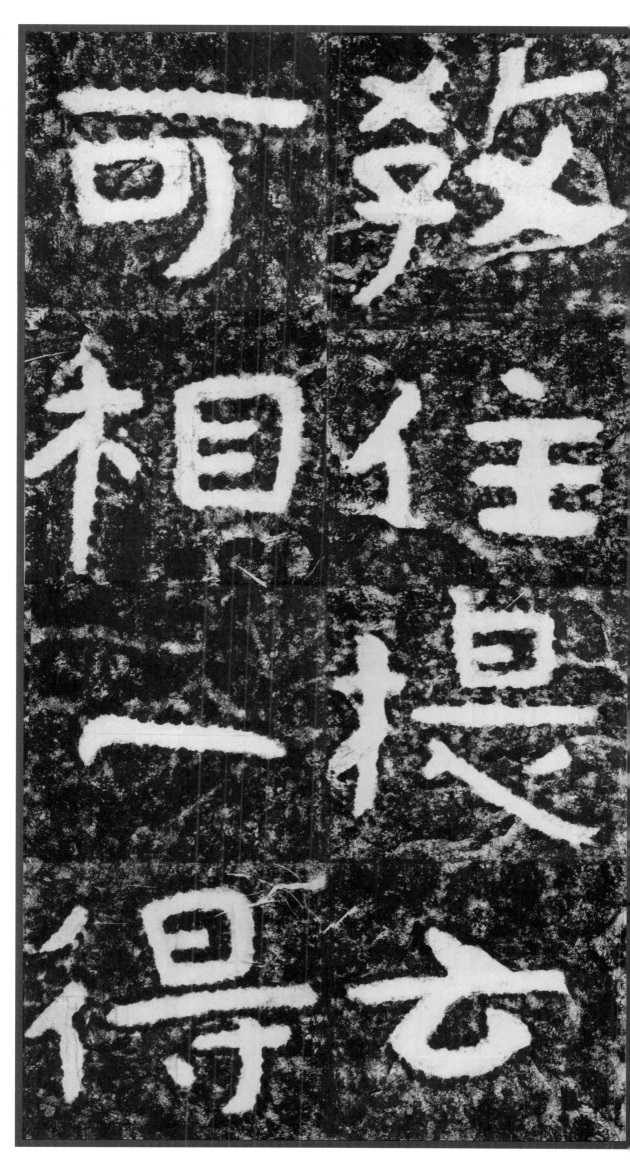

教住提云可相一得

教住提云可相一得

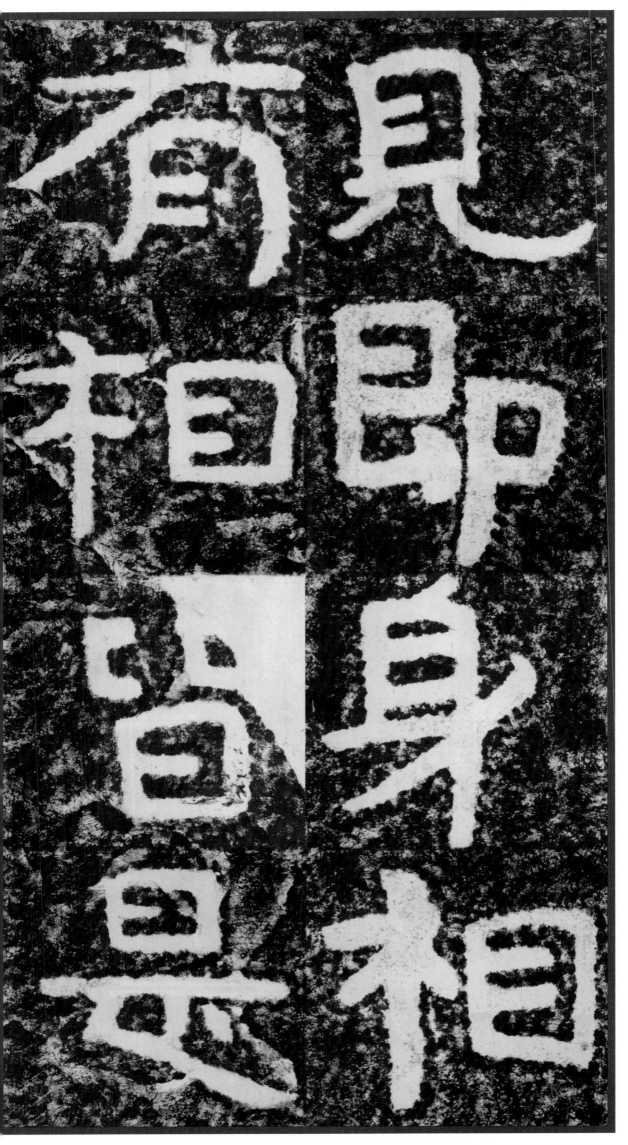

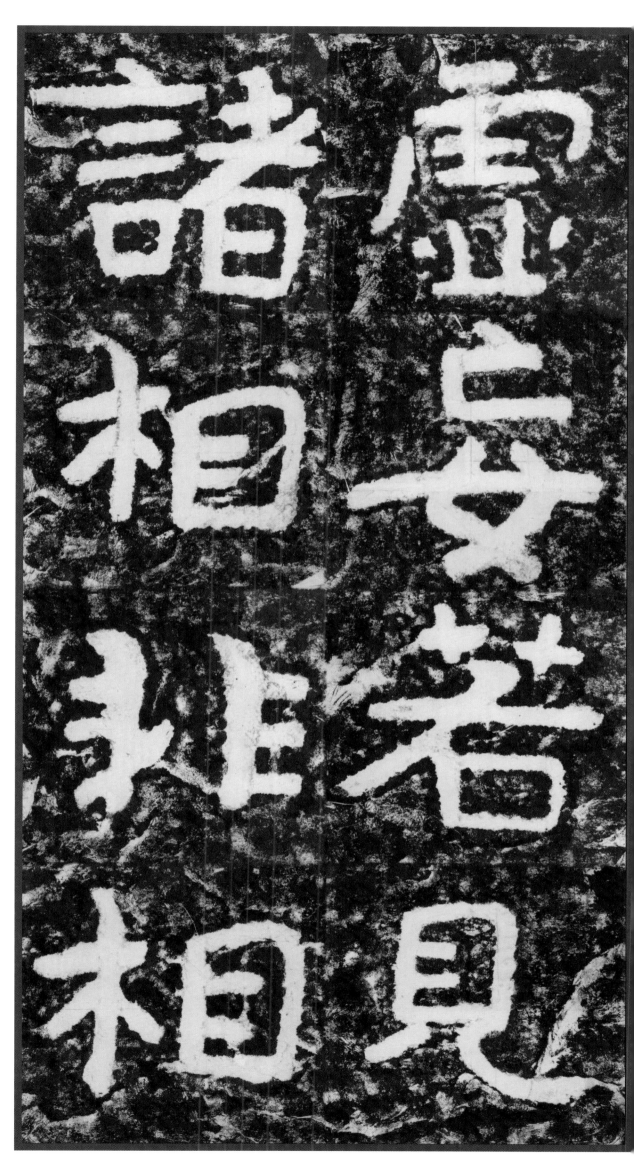

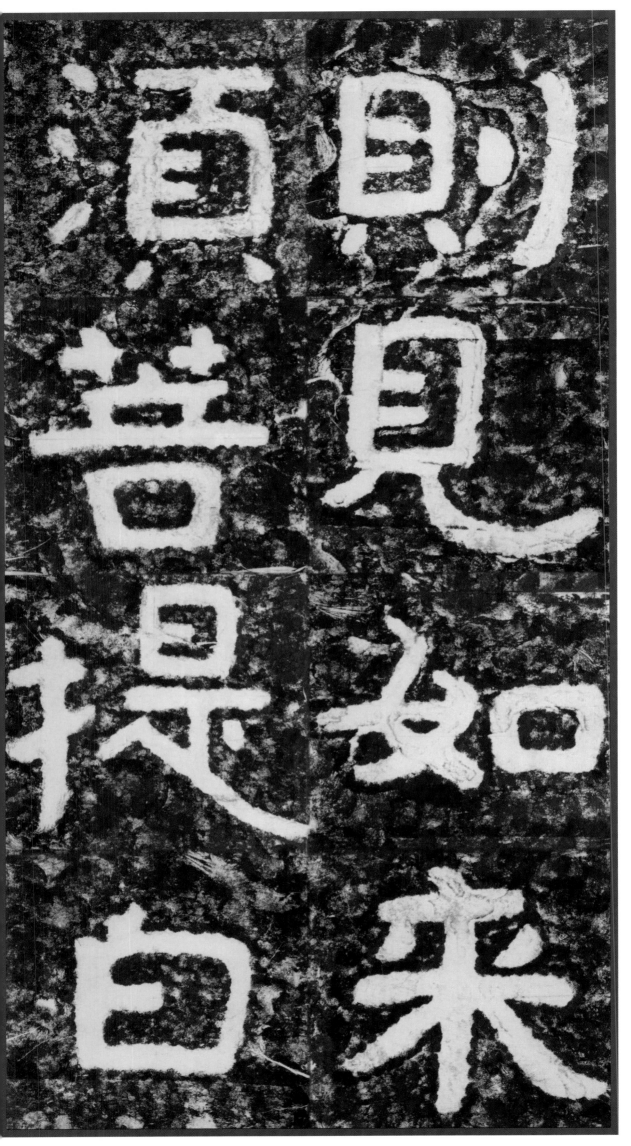

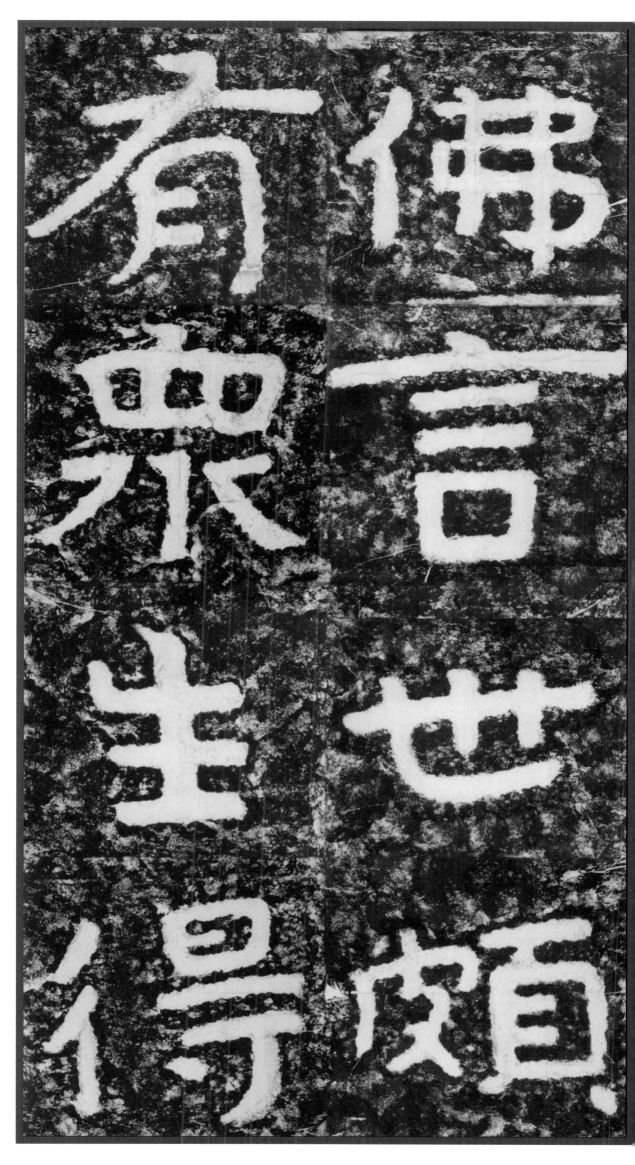

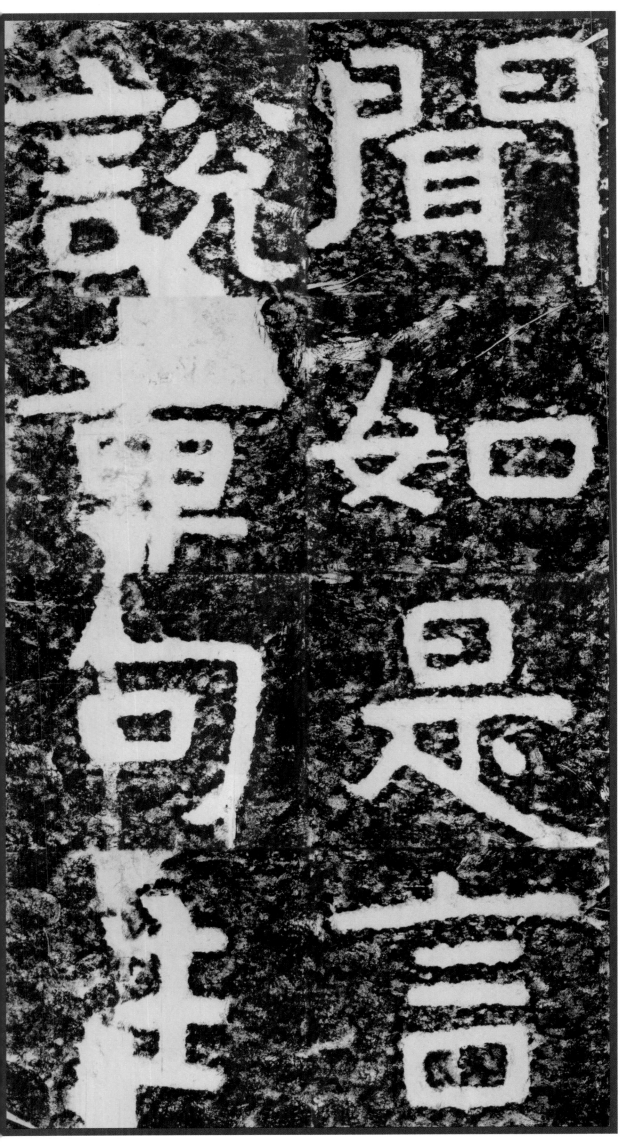

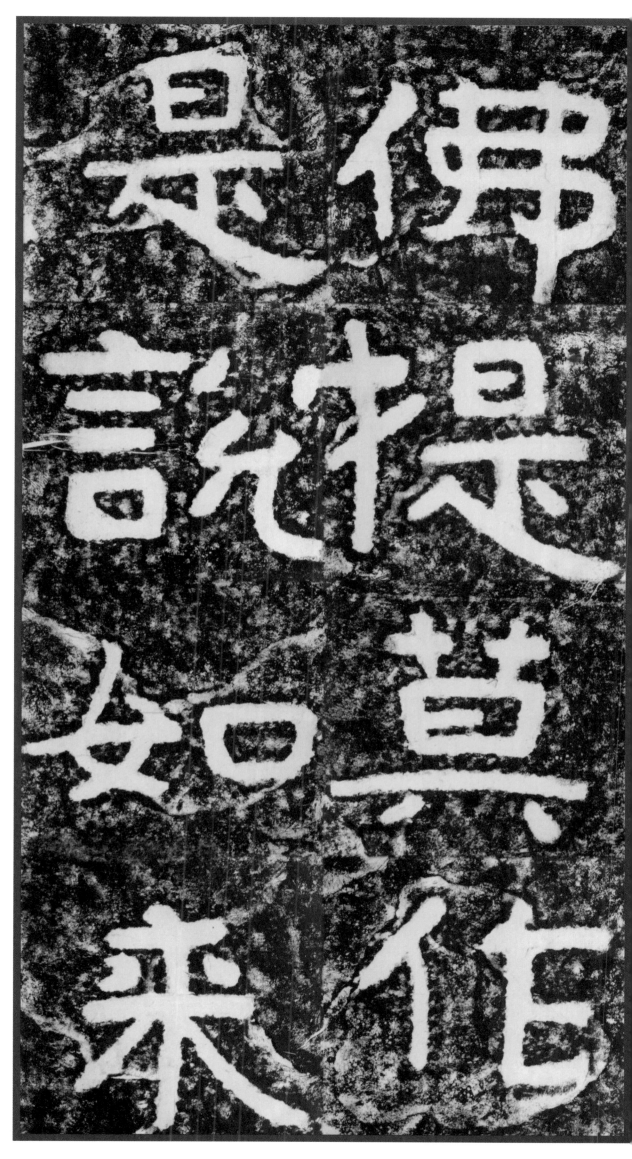

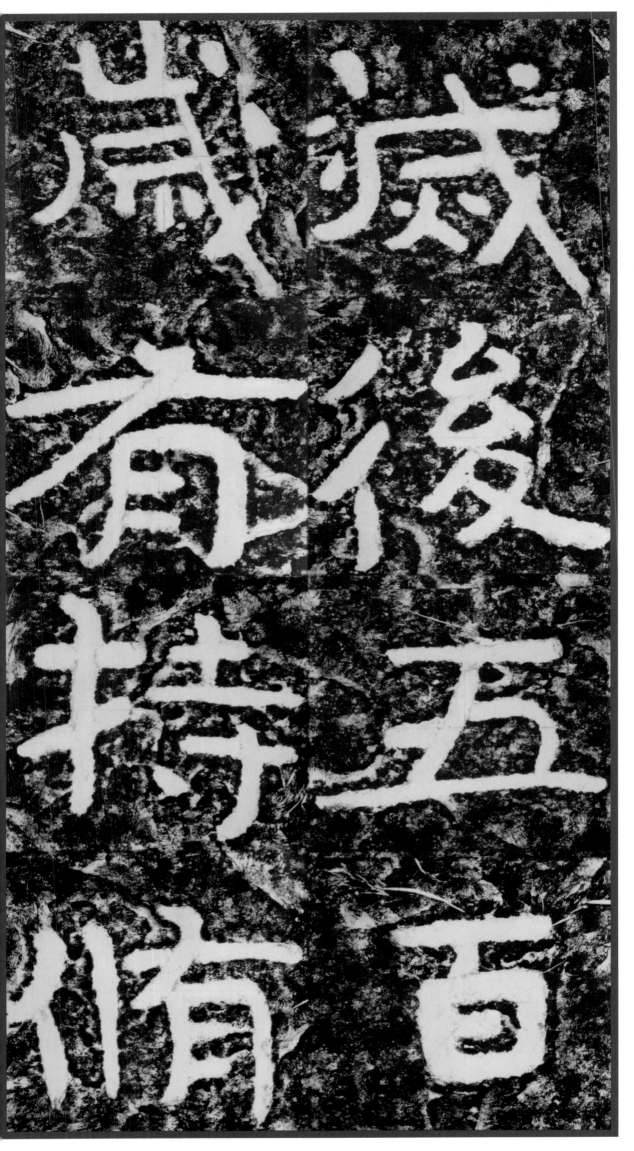

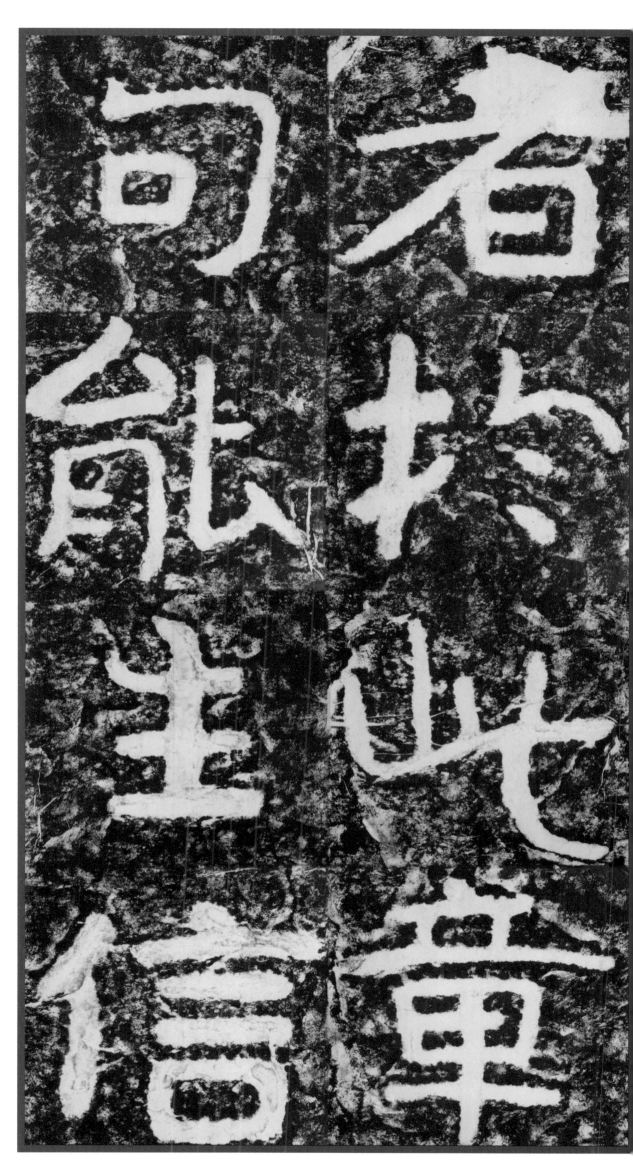

君於此
句能生
信章

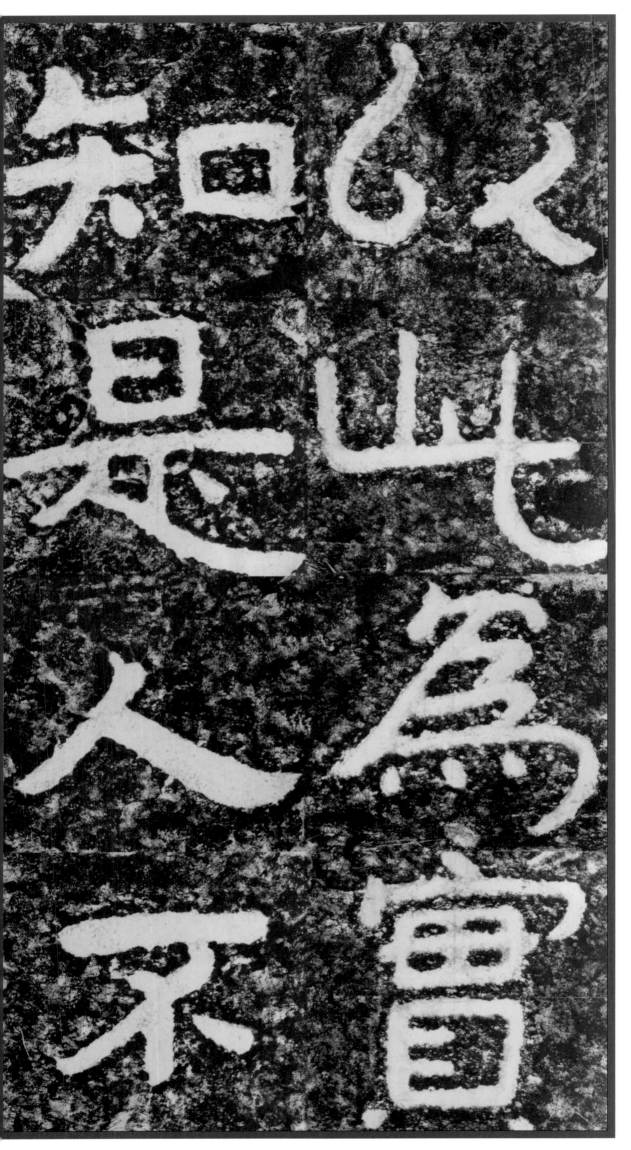

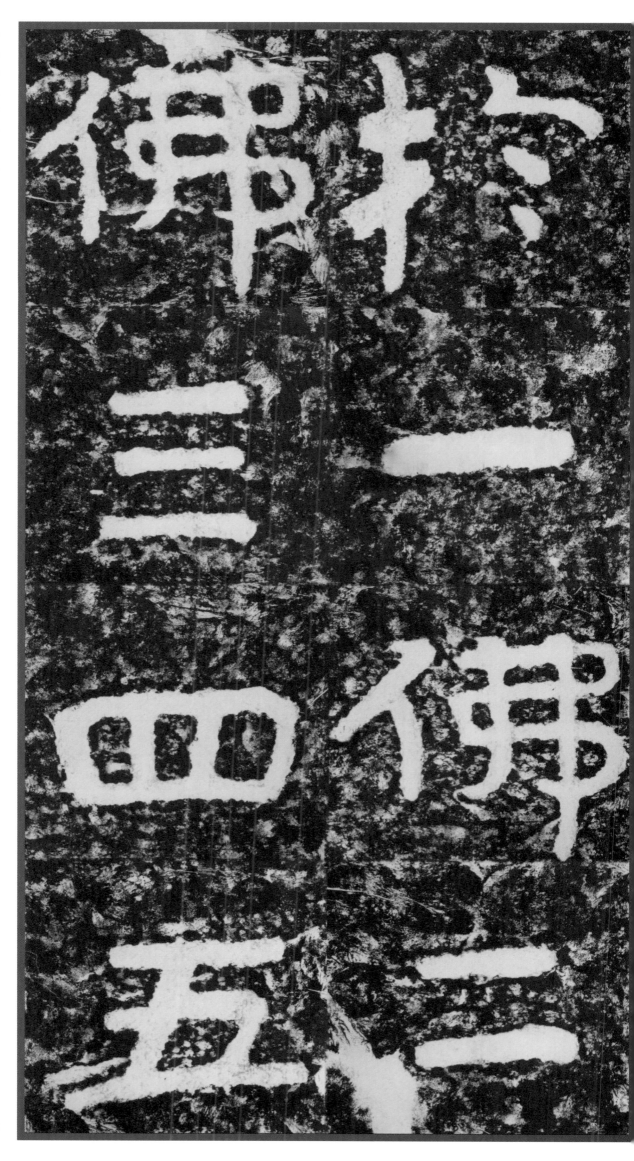

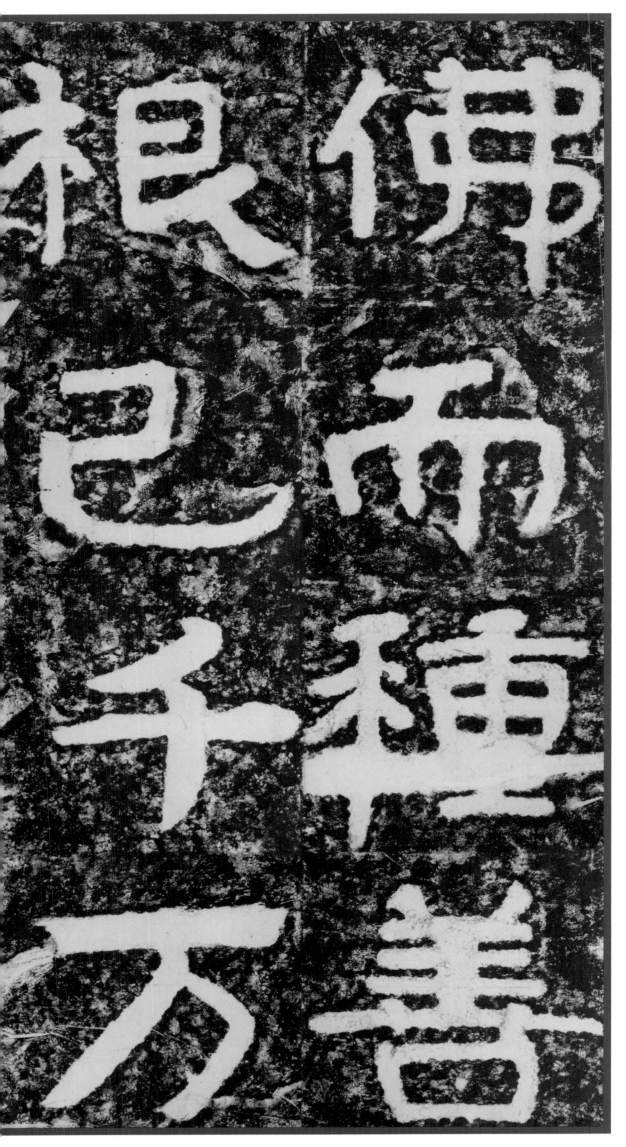

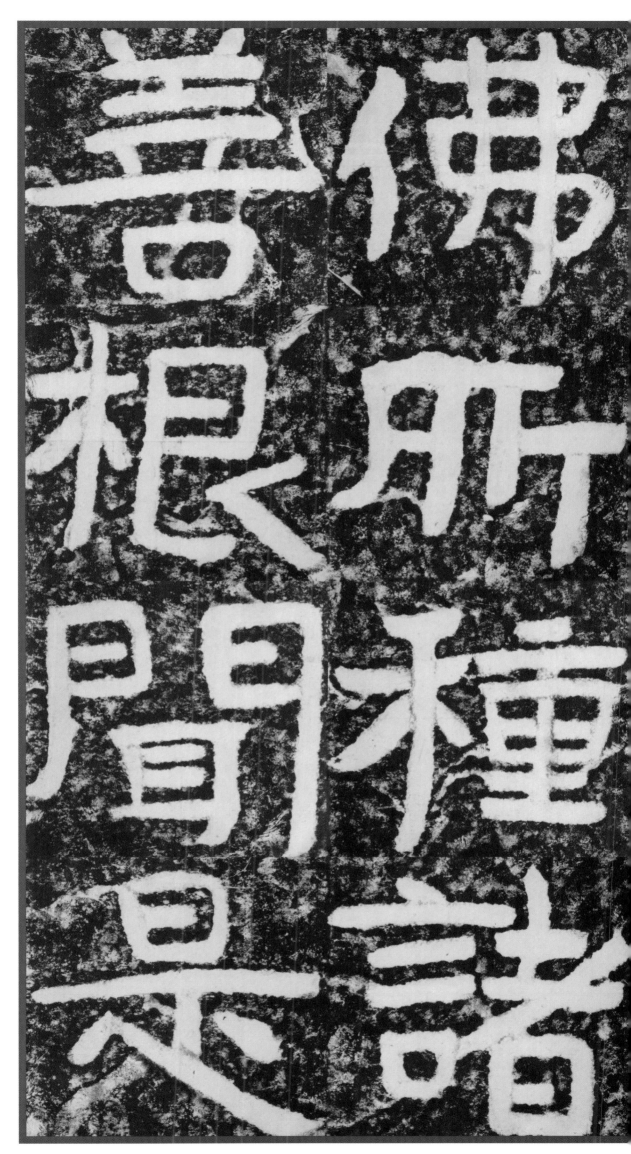

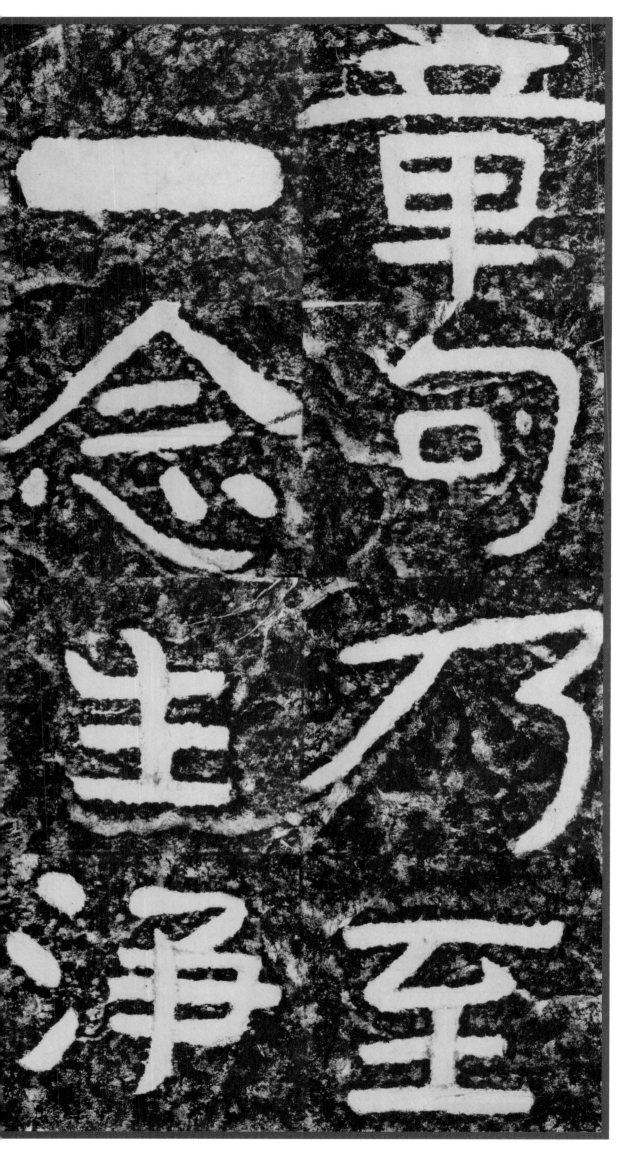

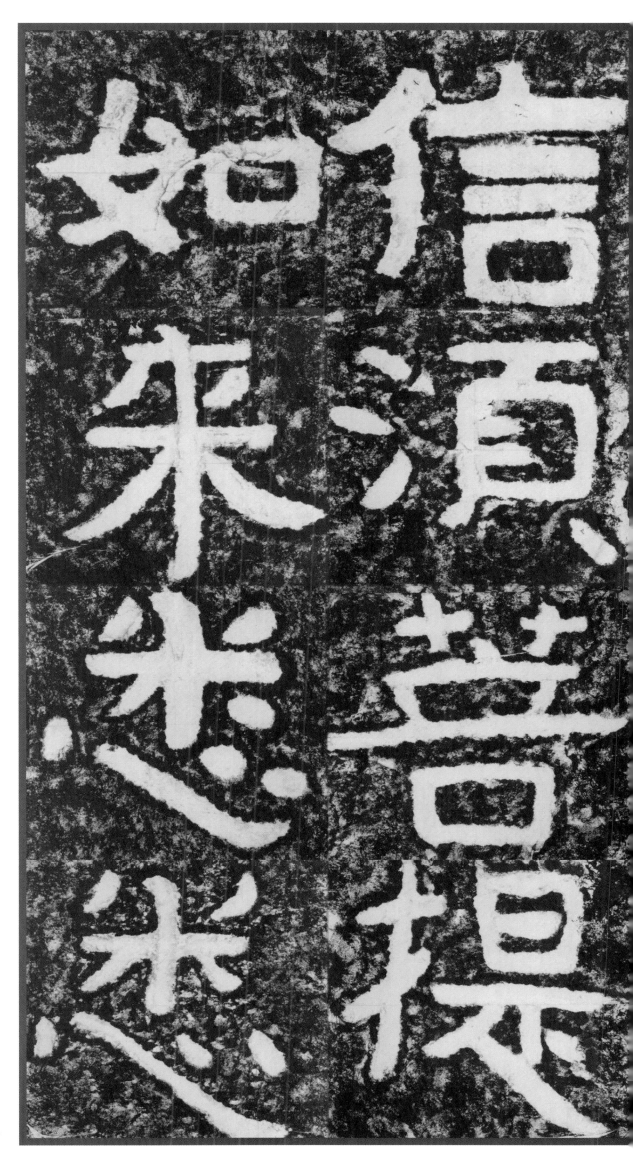

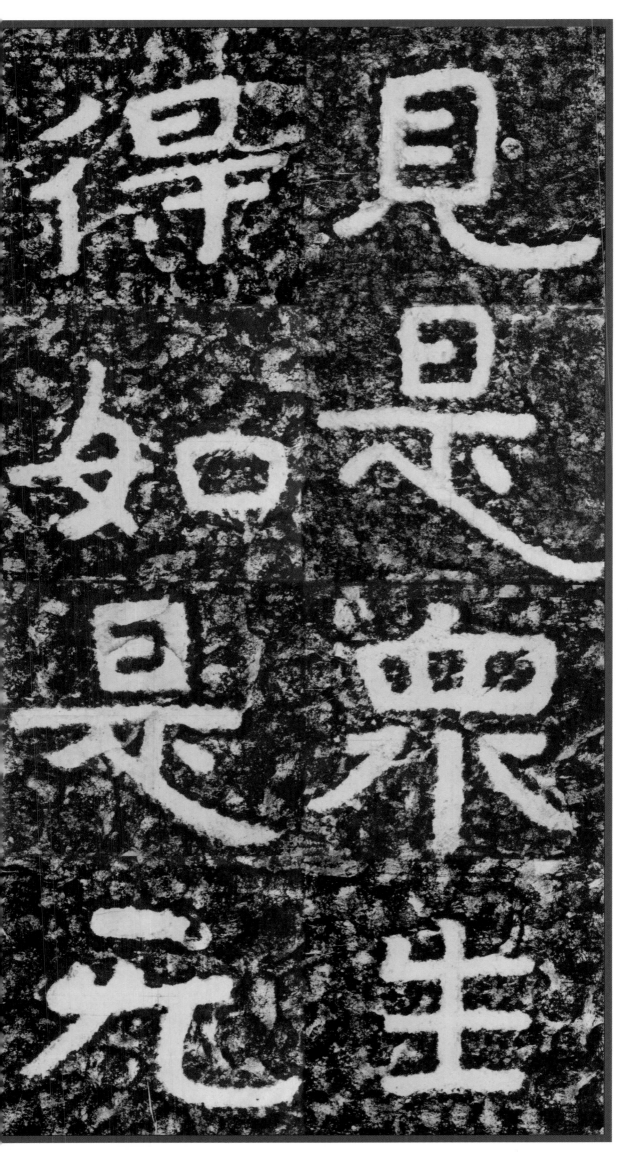

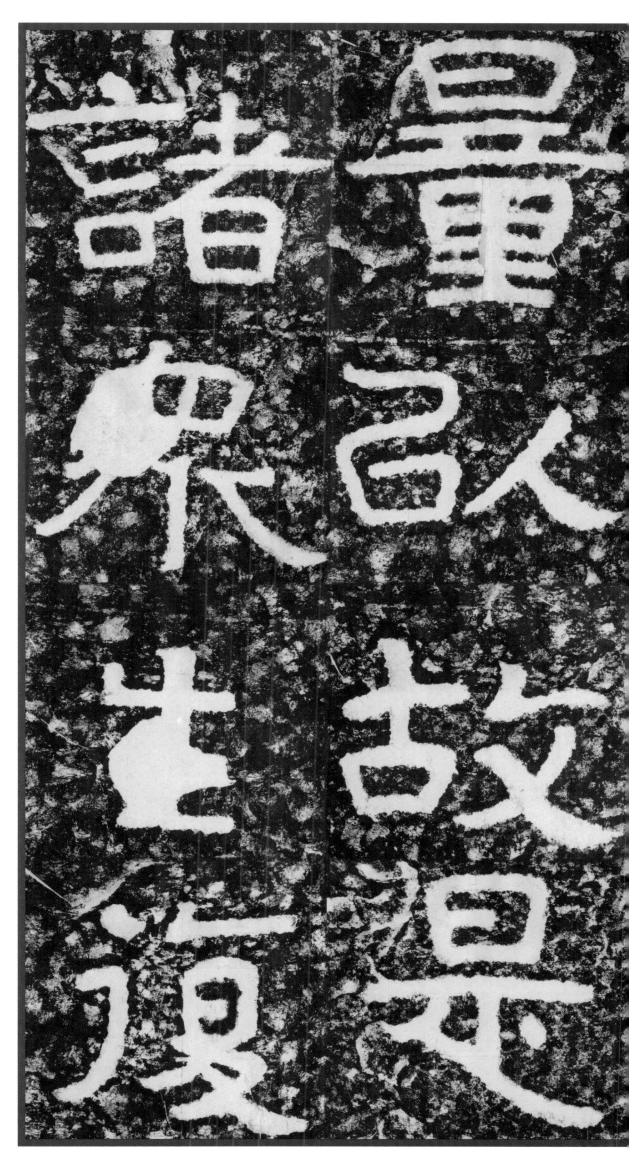

量以故是诸众生复

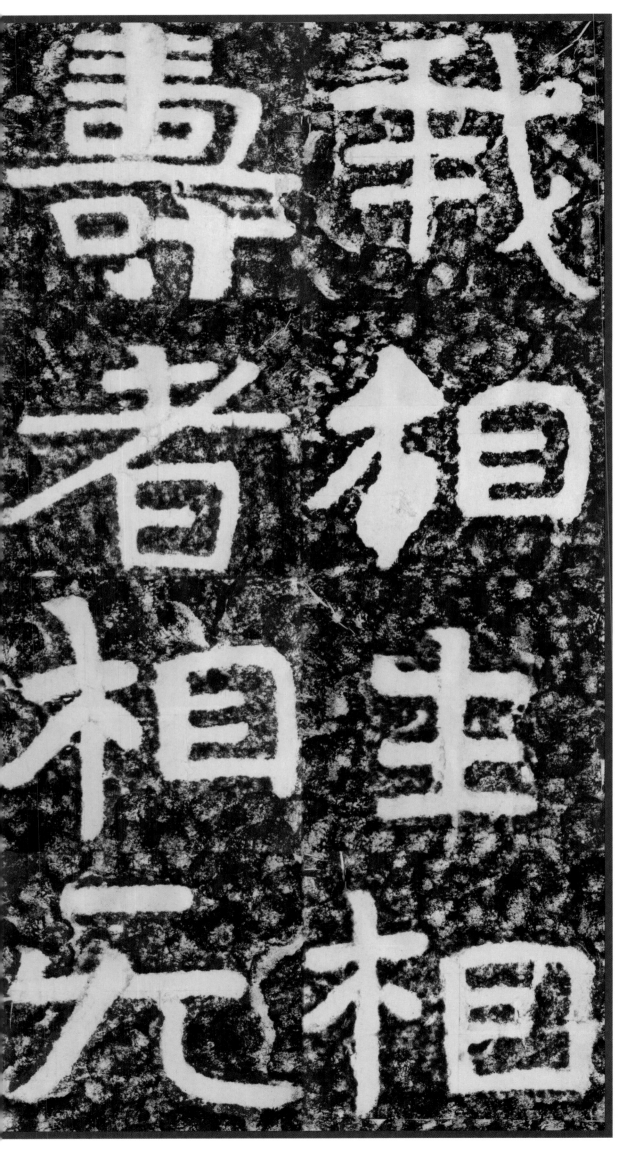

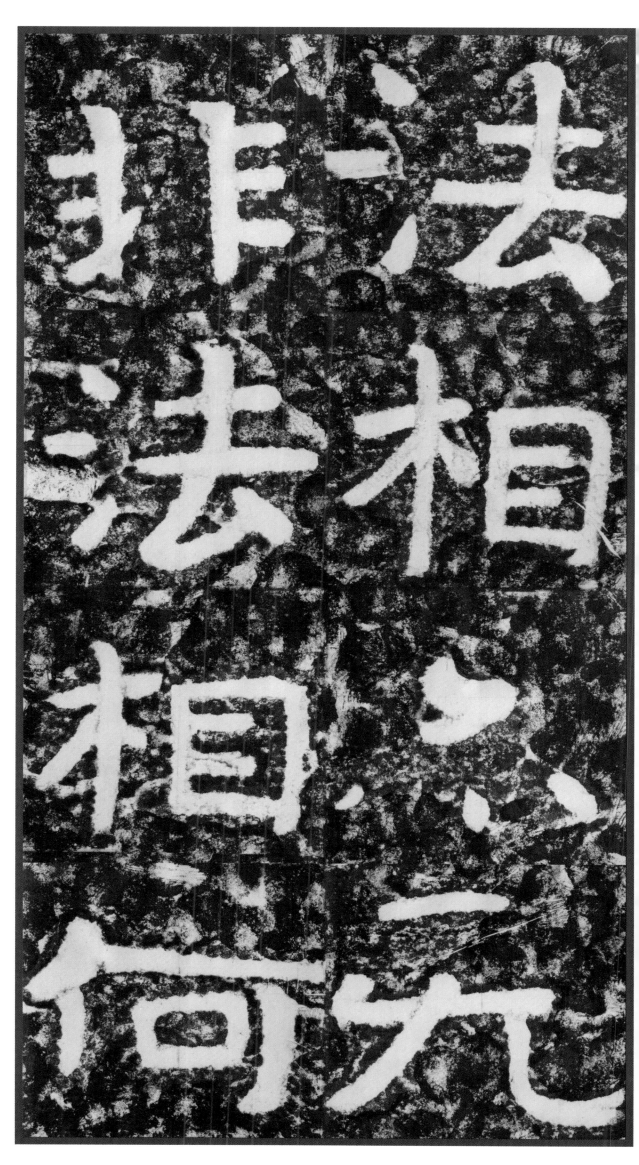

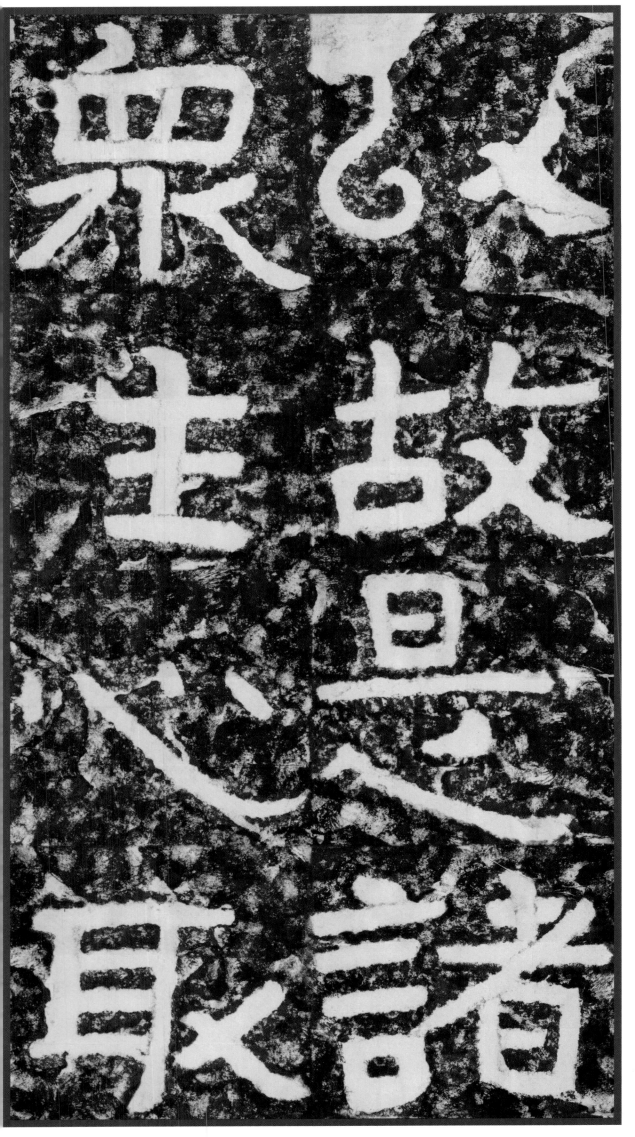

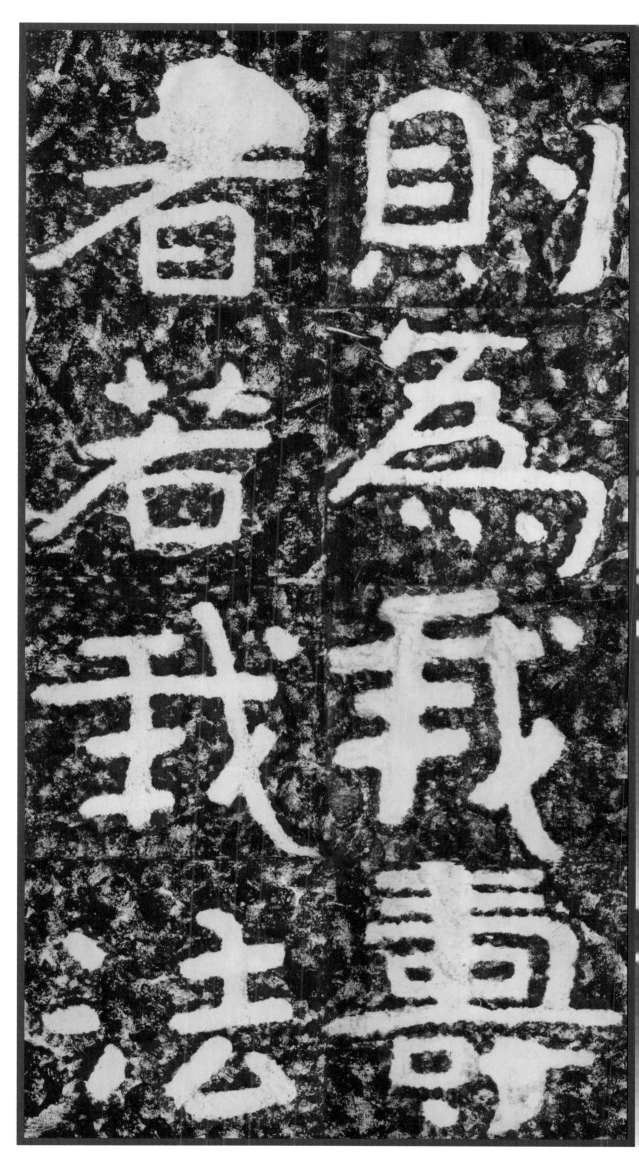

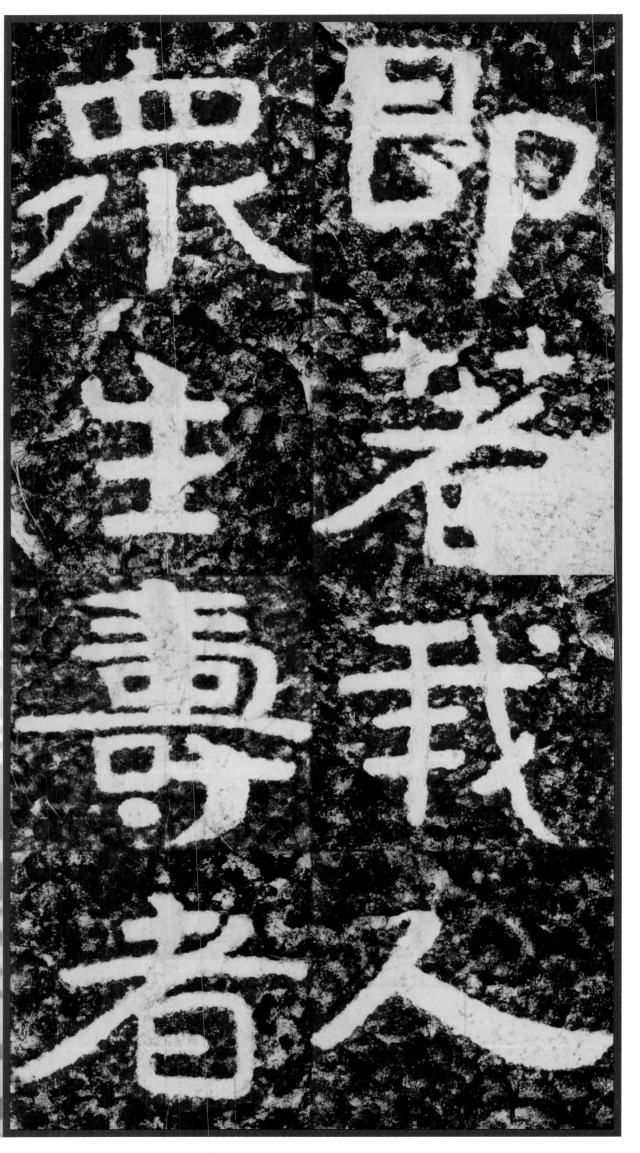

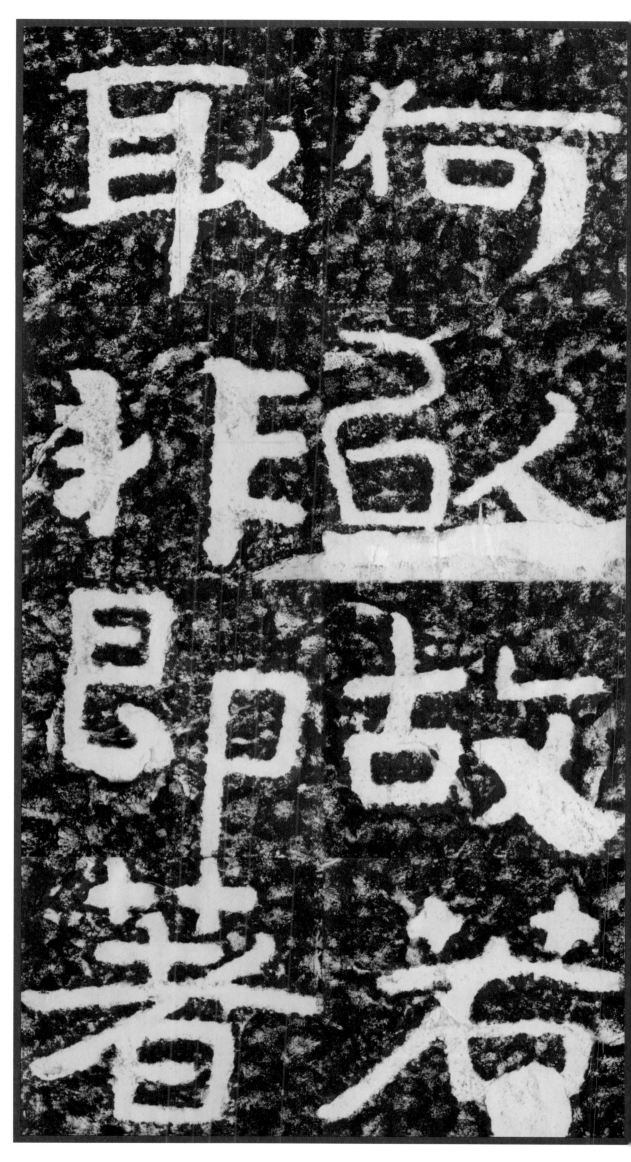

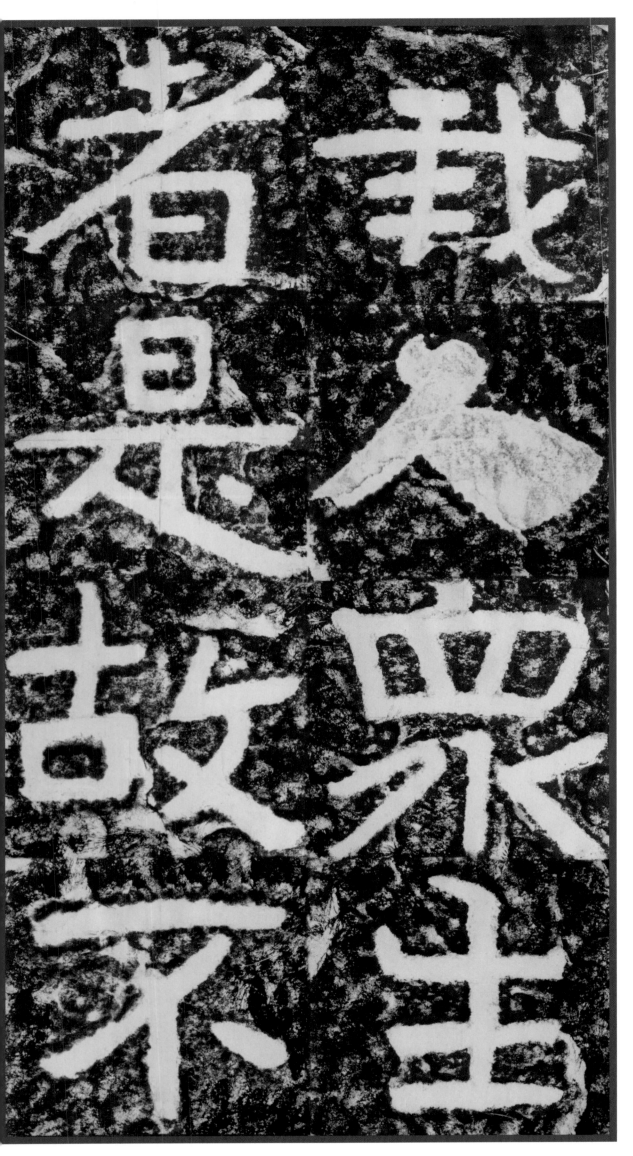

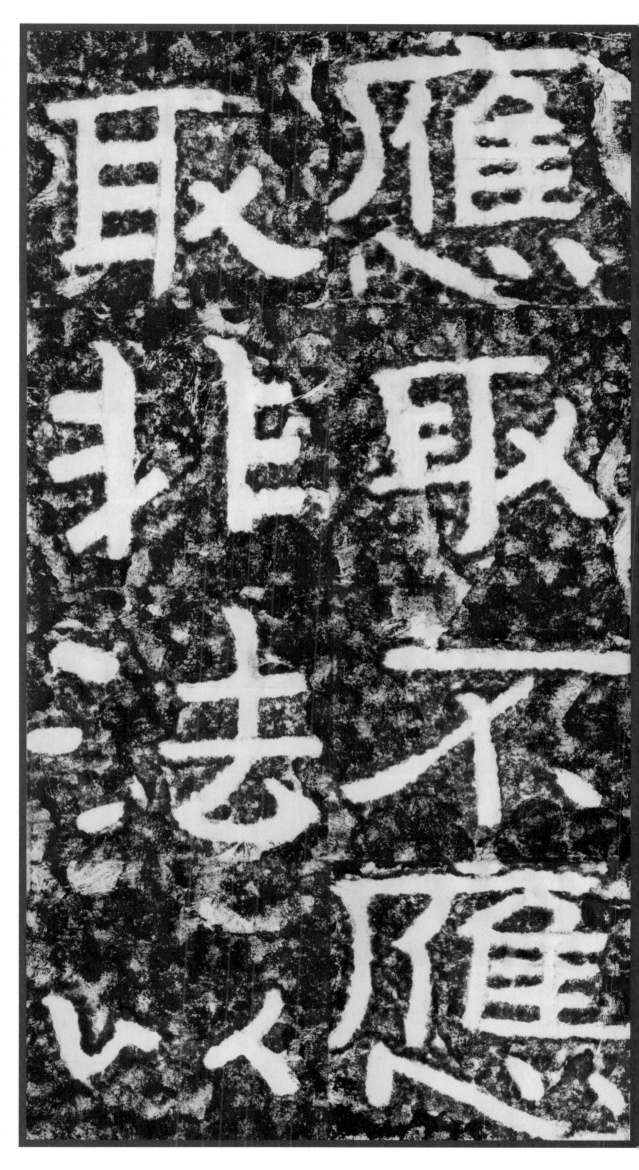

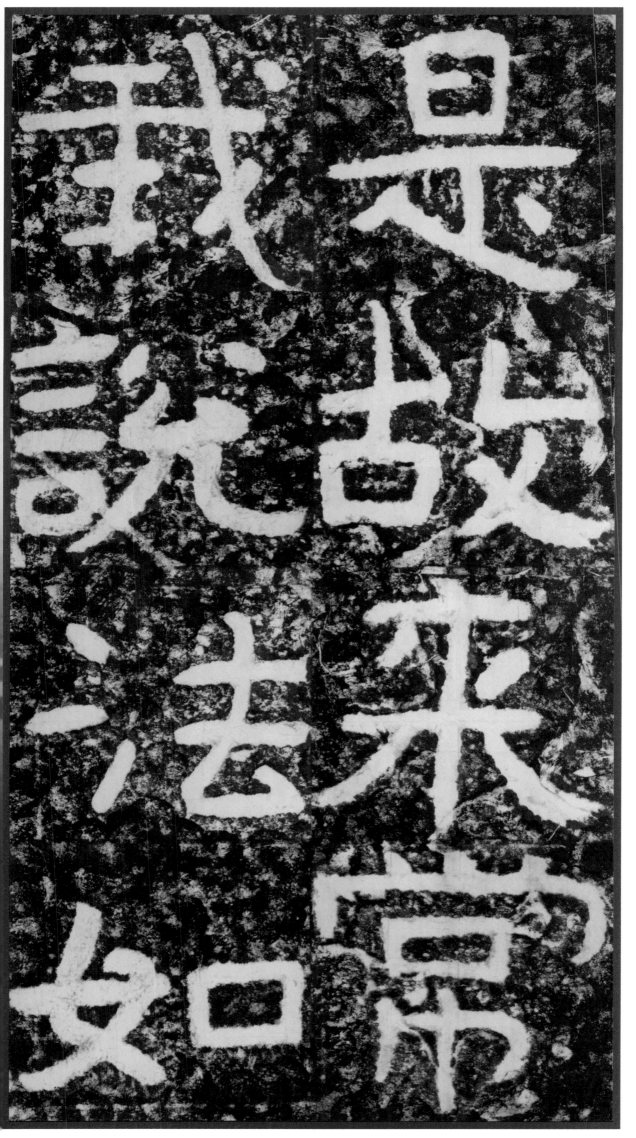

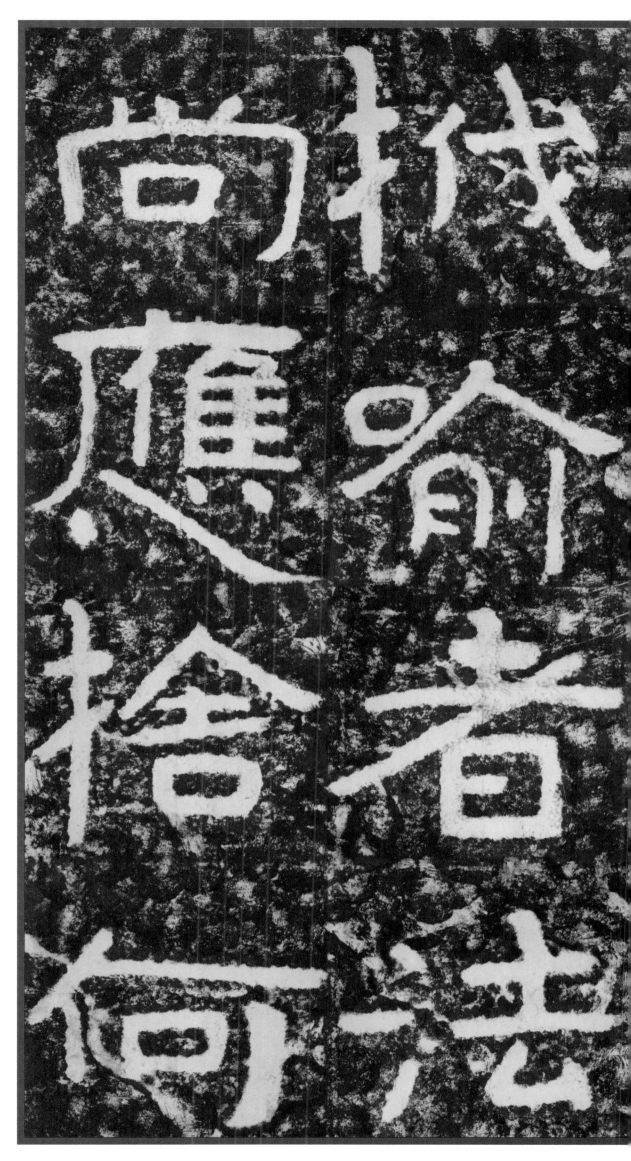

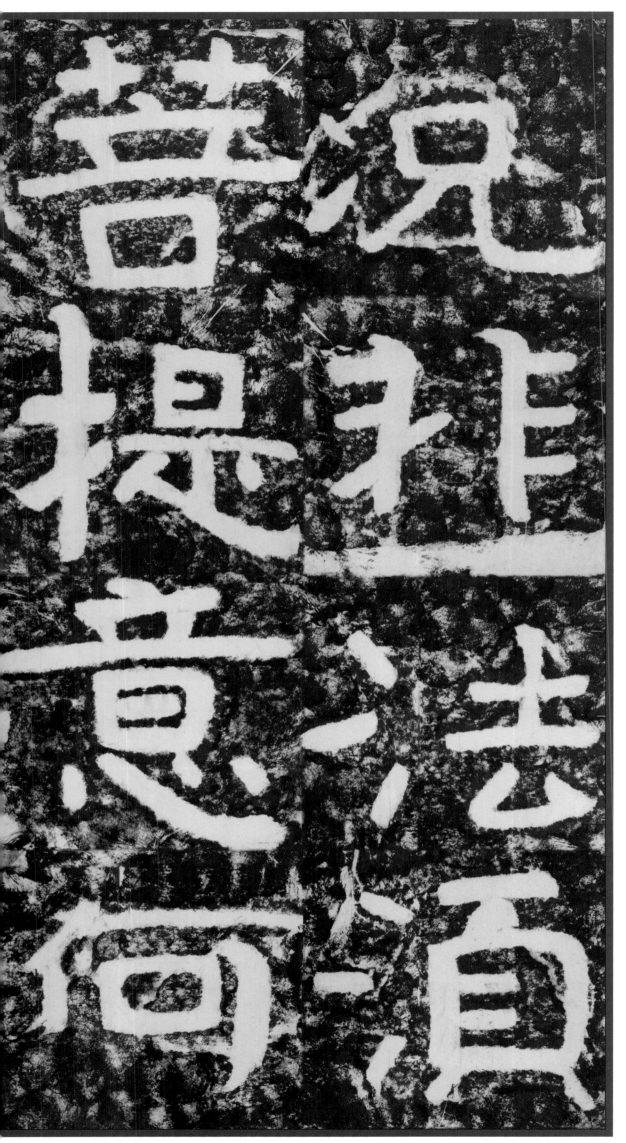

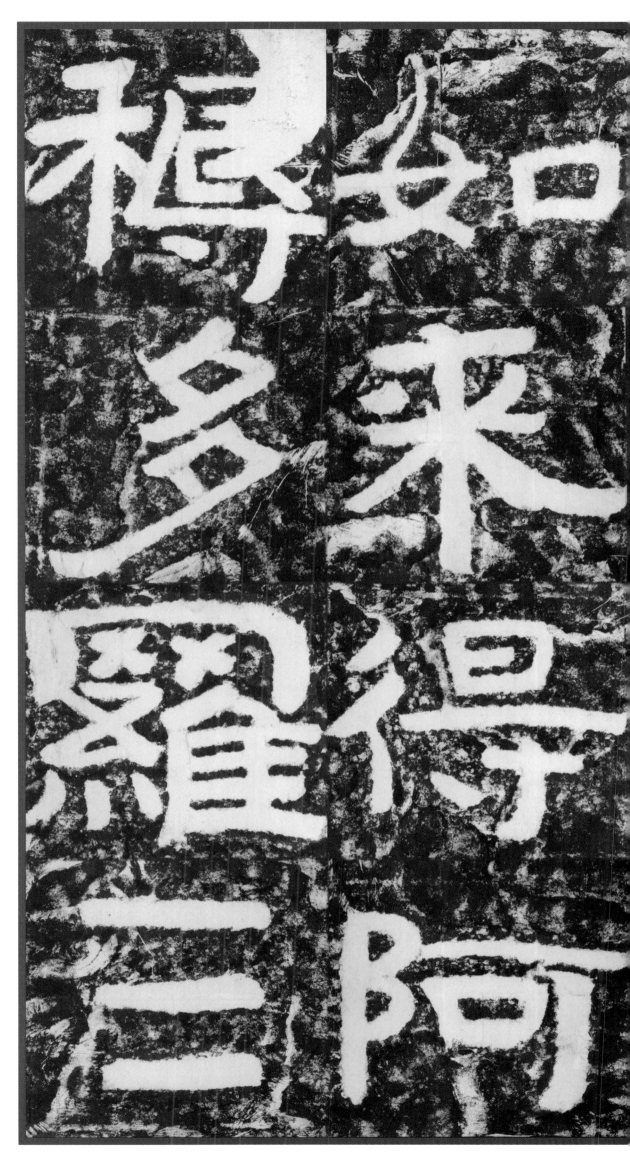

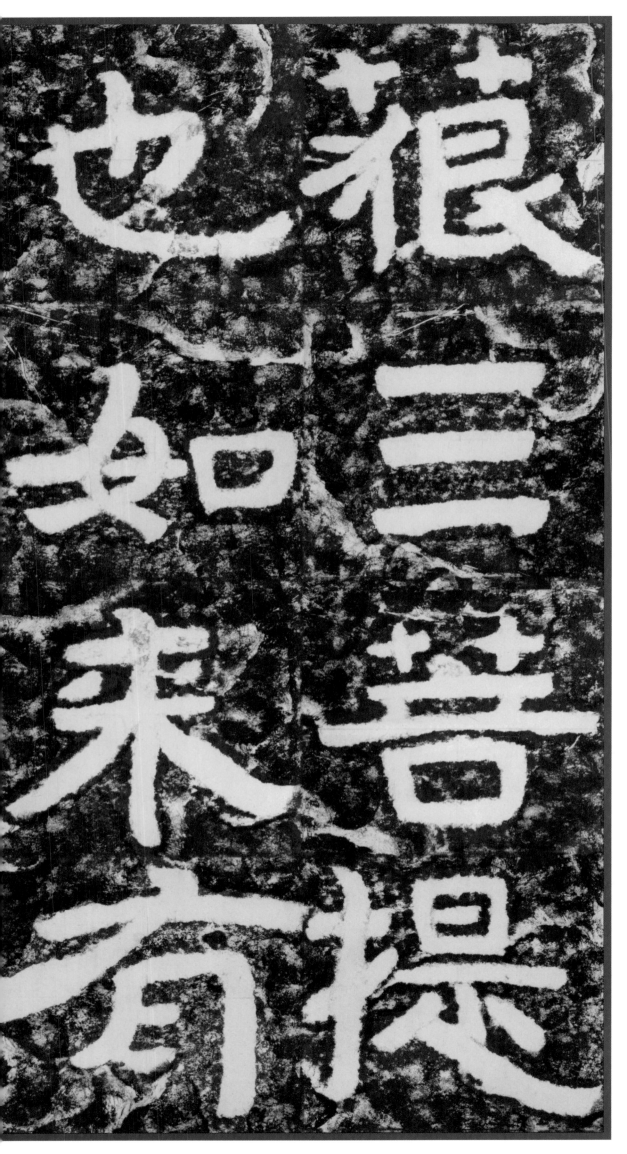

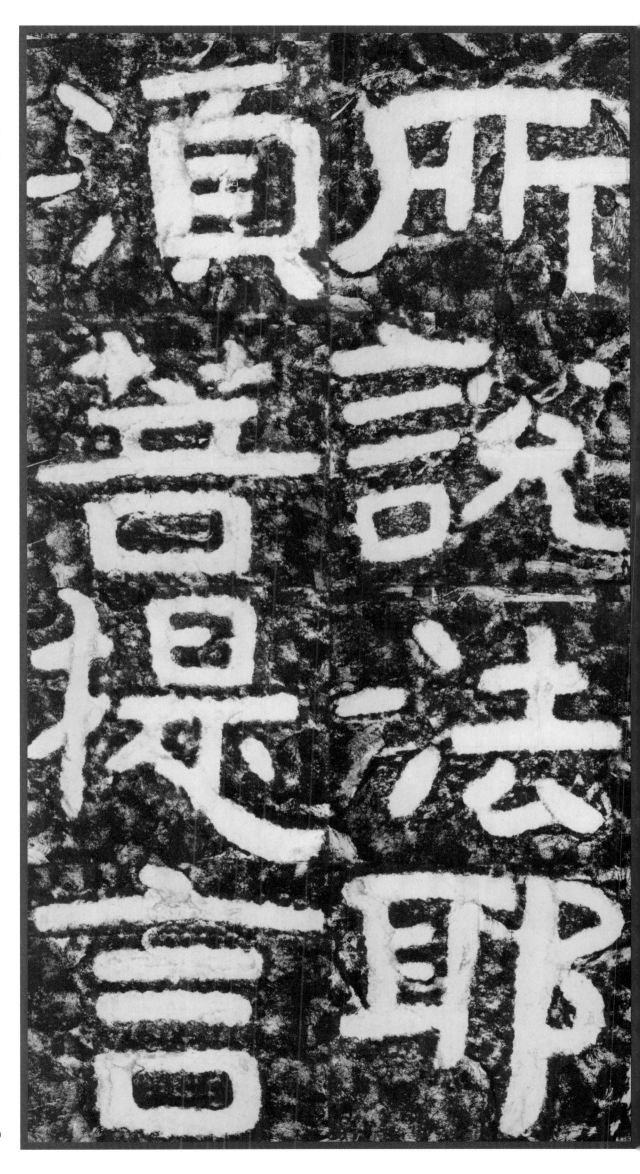

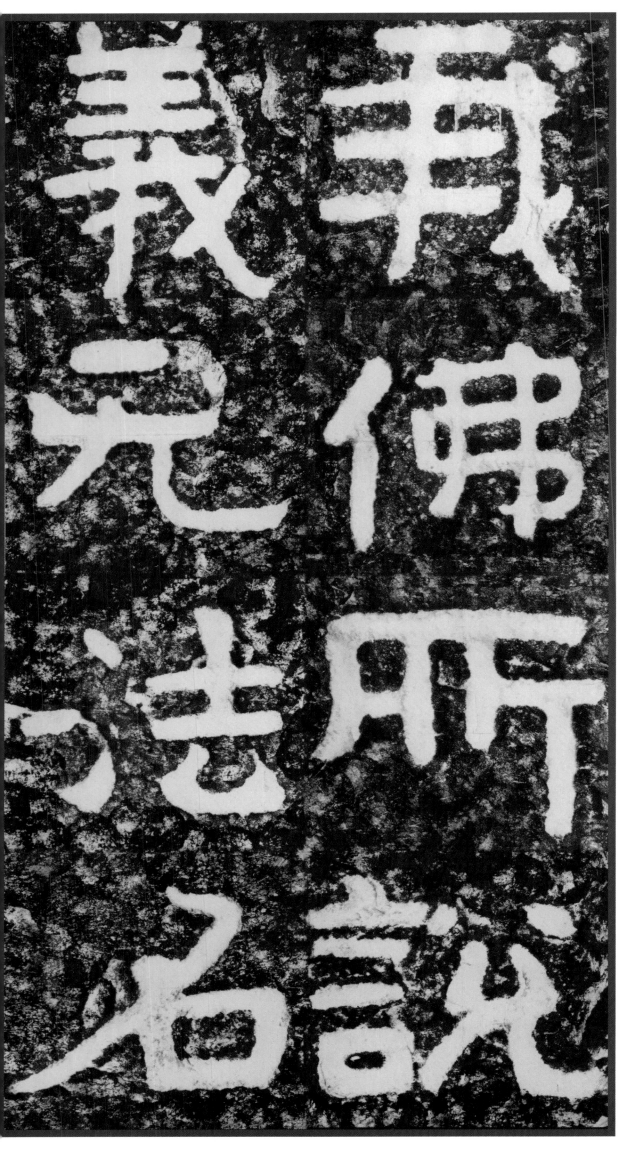

我佛所

義元法

說

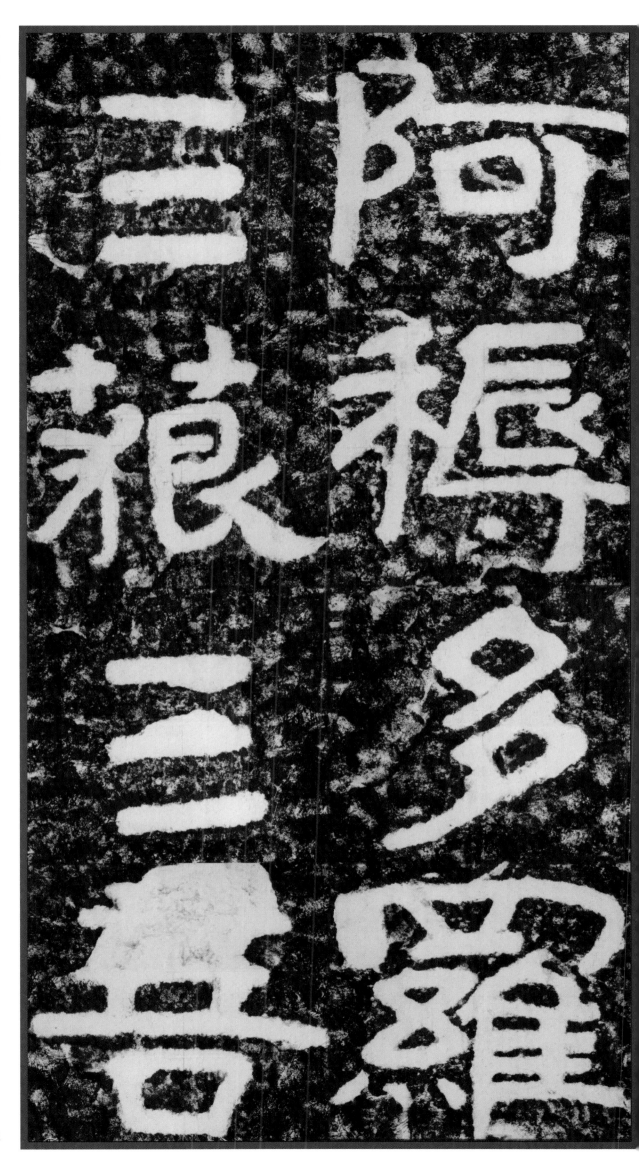

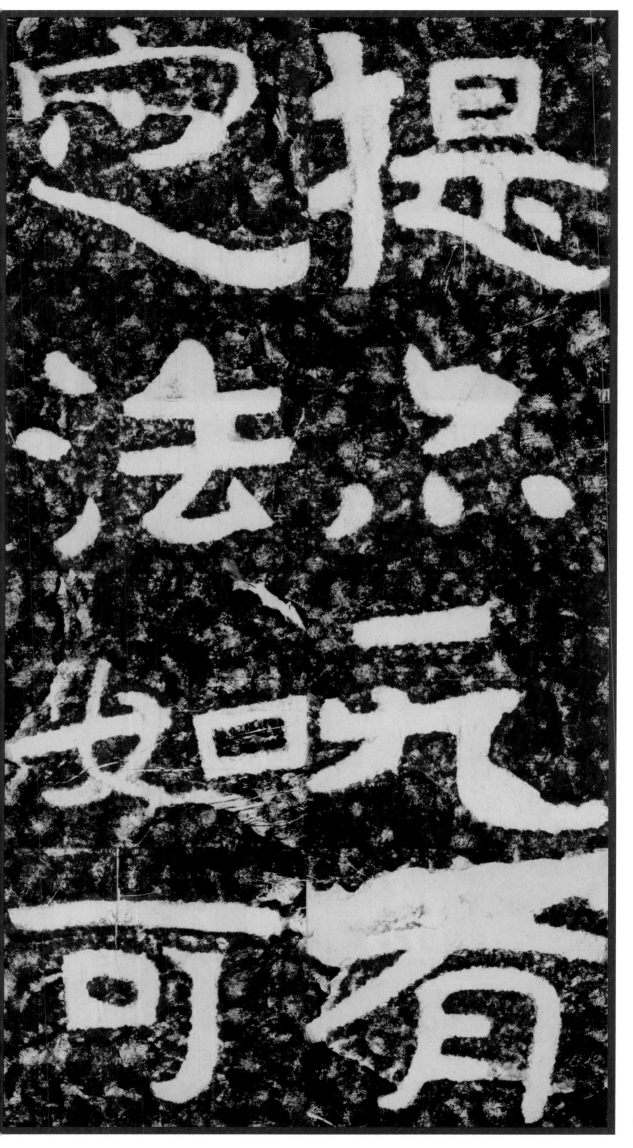

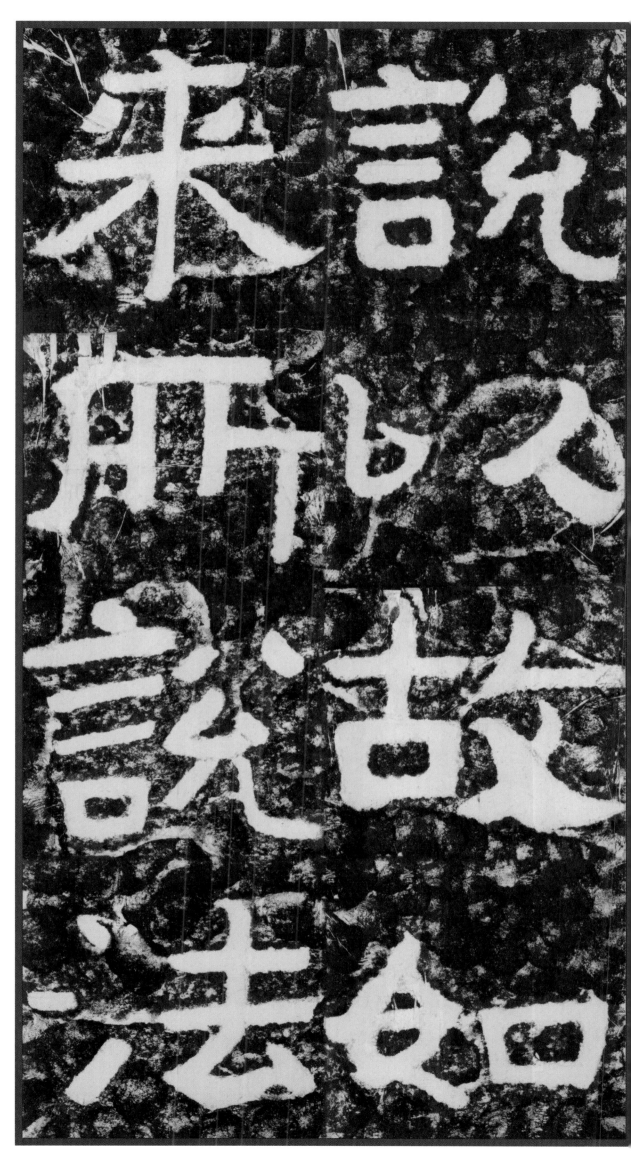

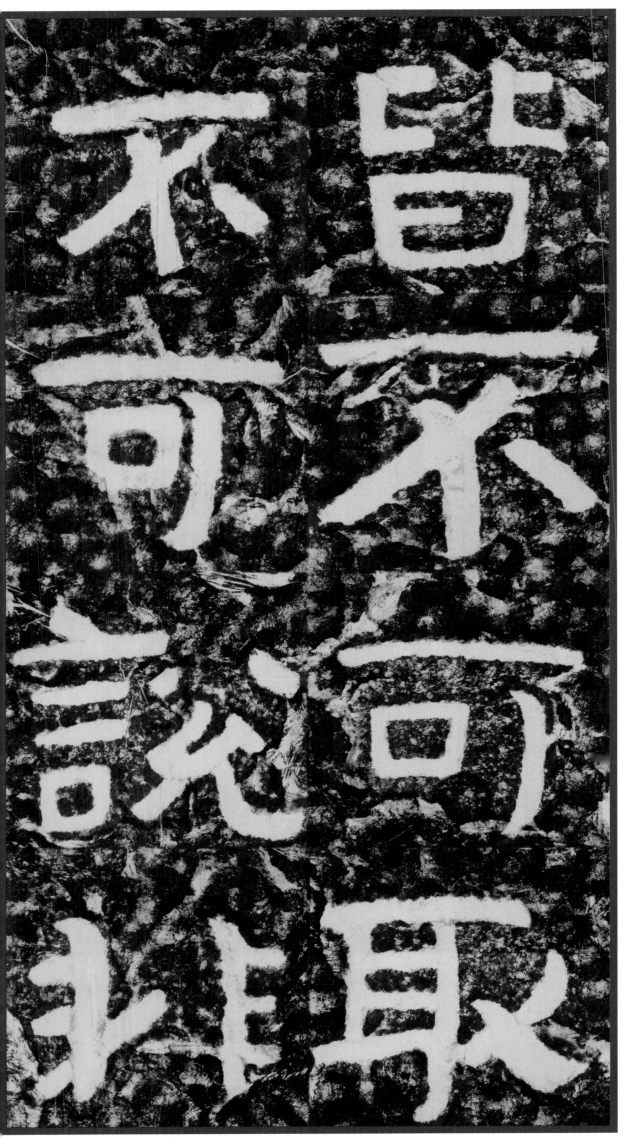

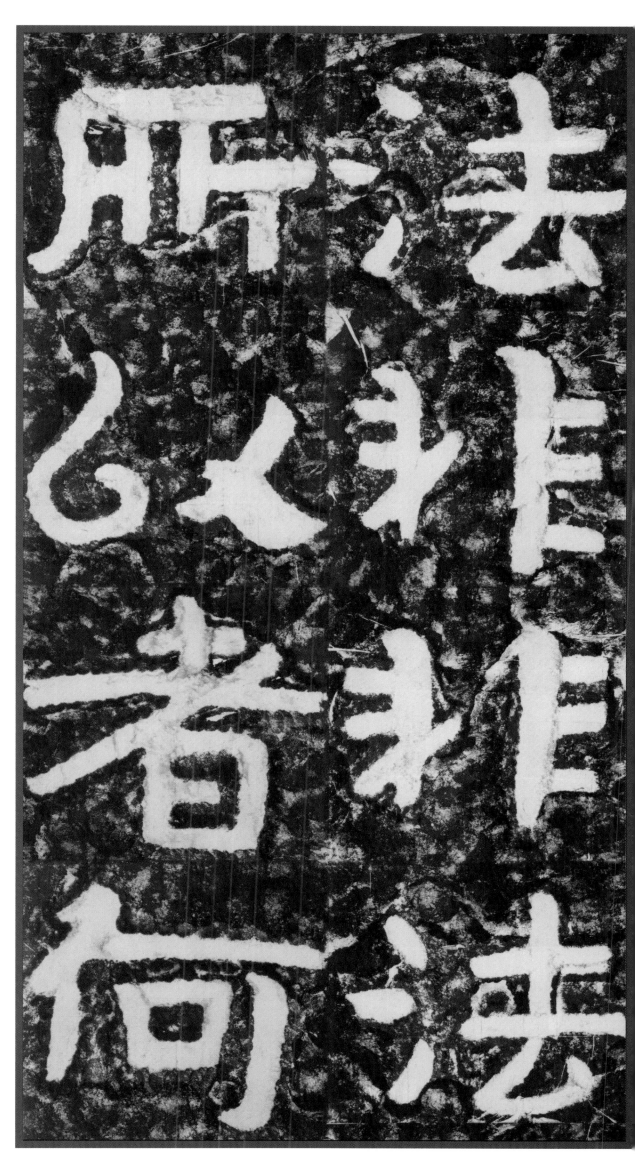

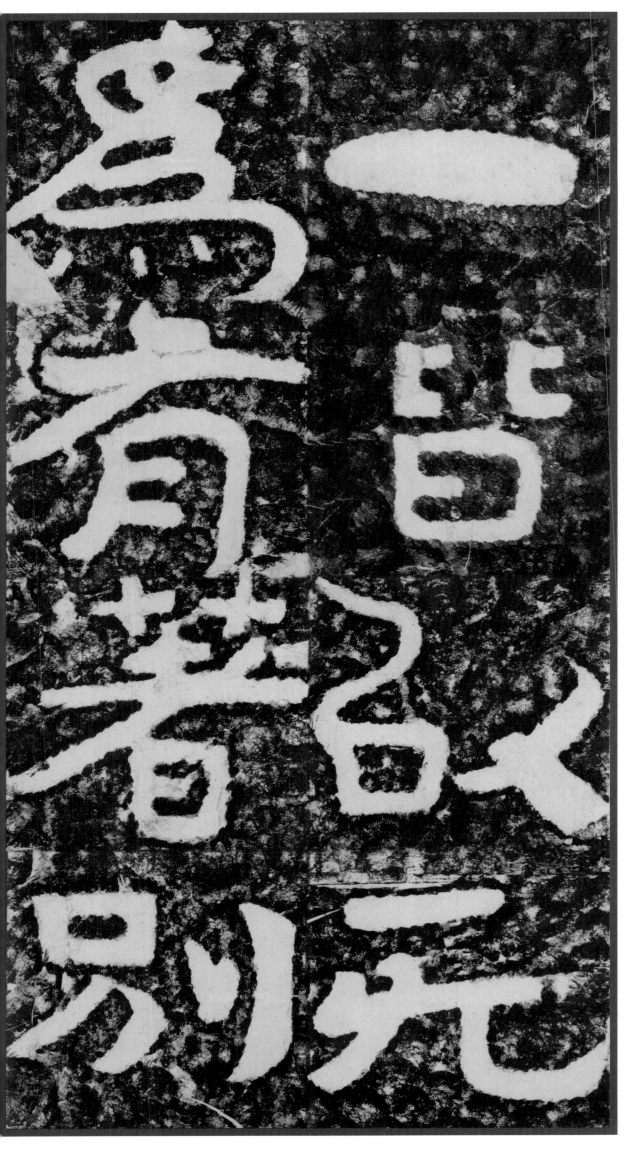

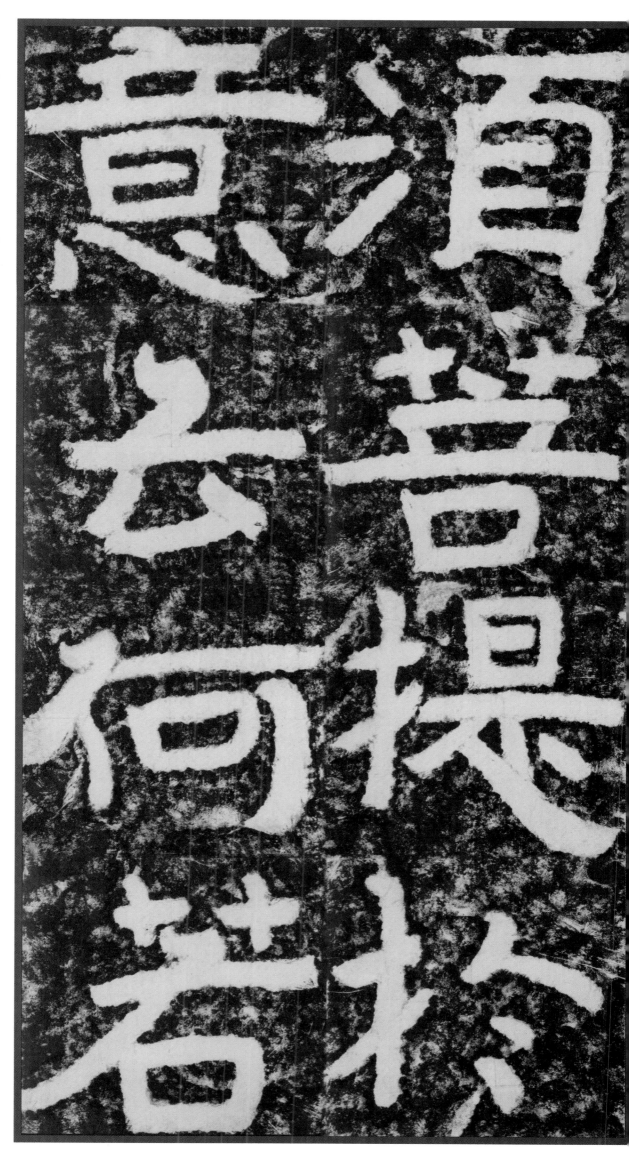

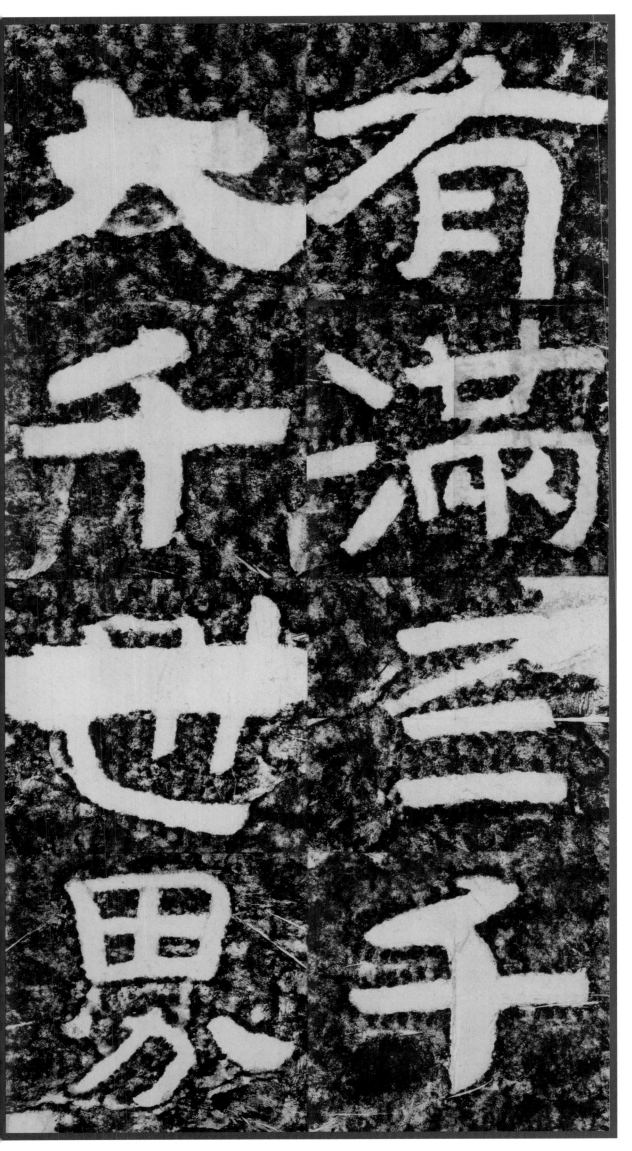

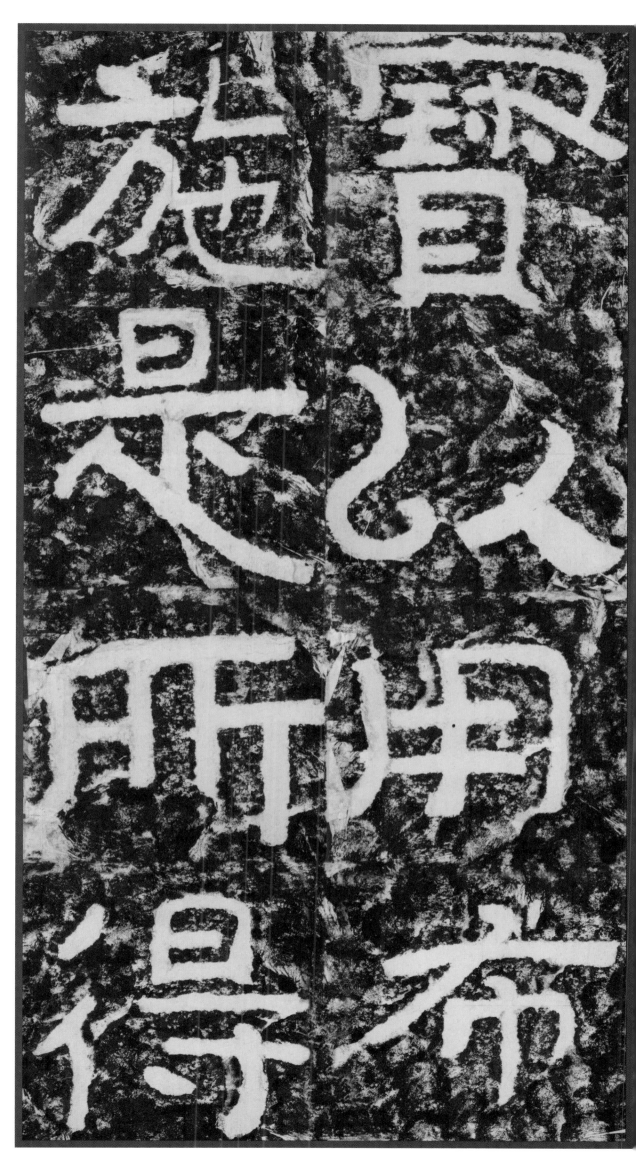

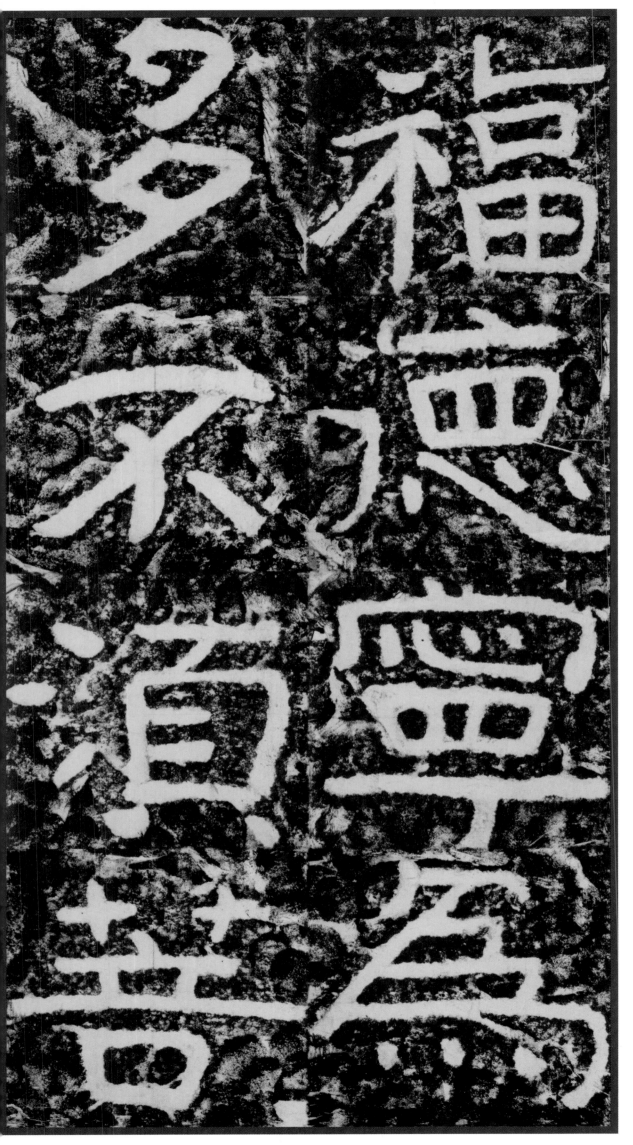

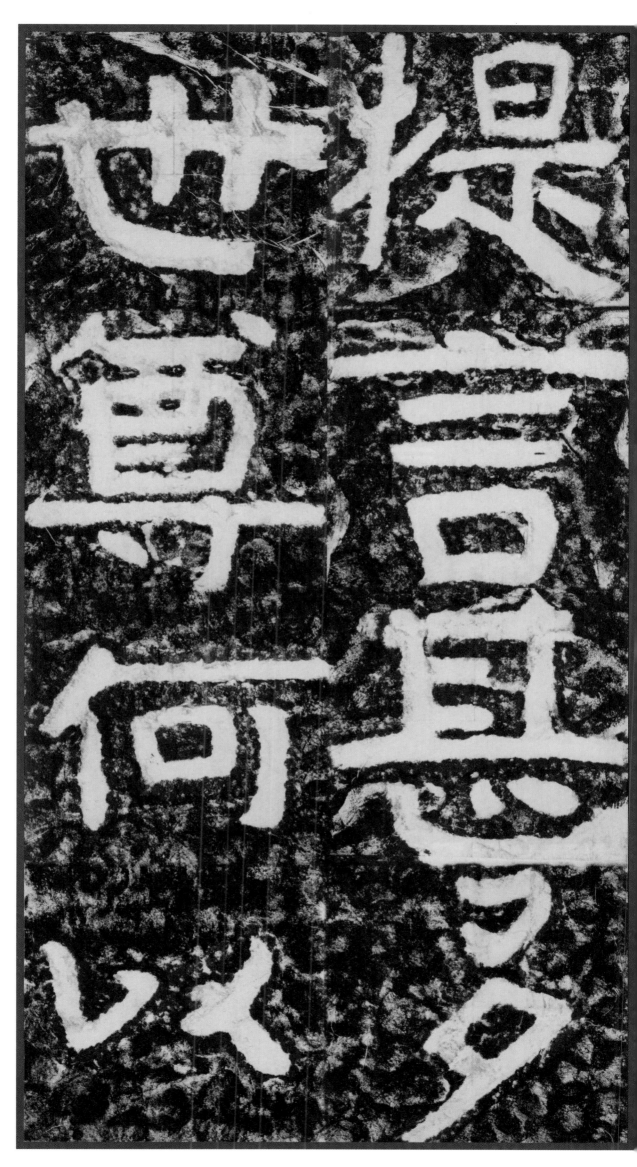

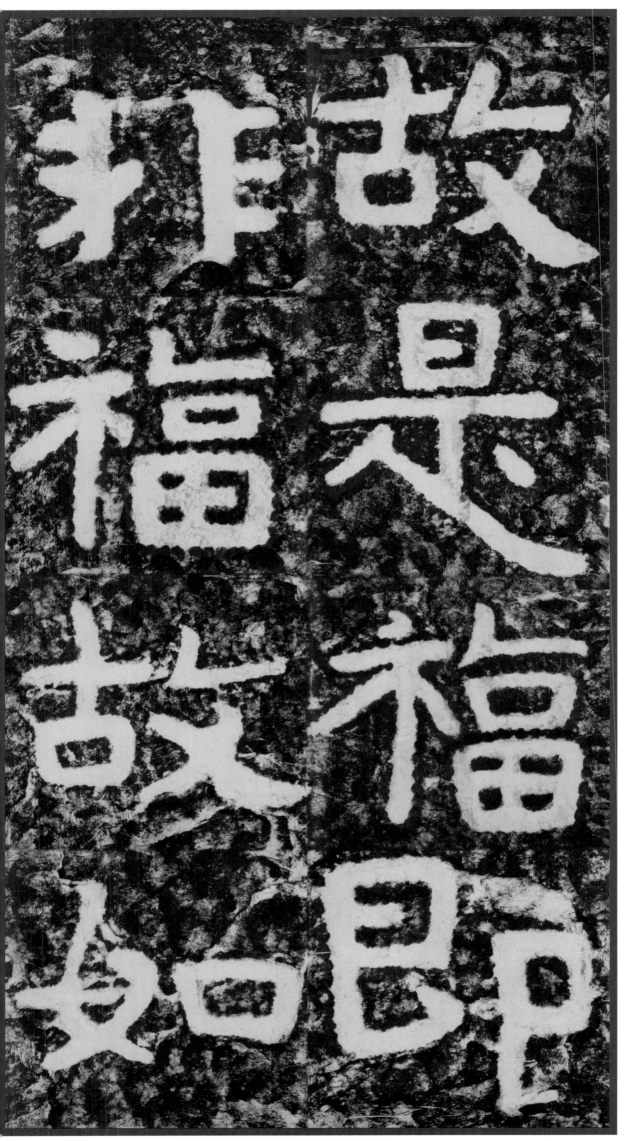

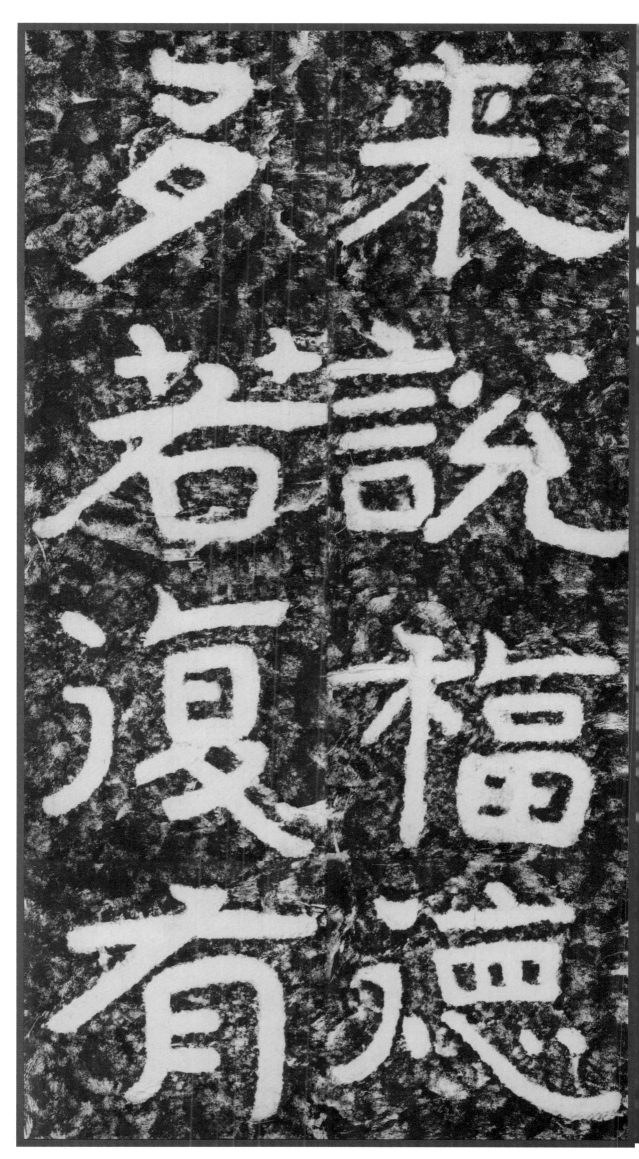

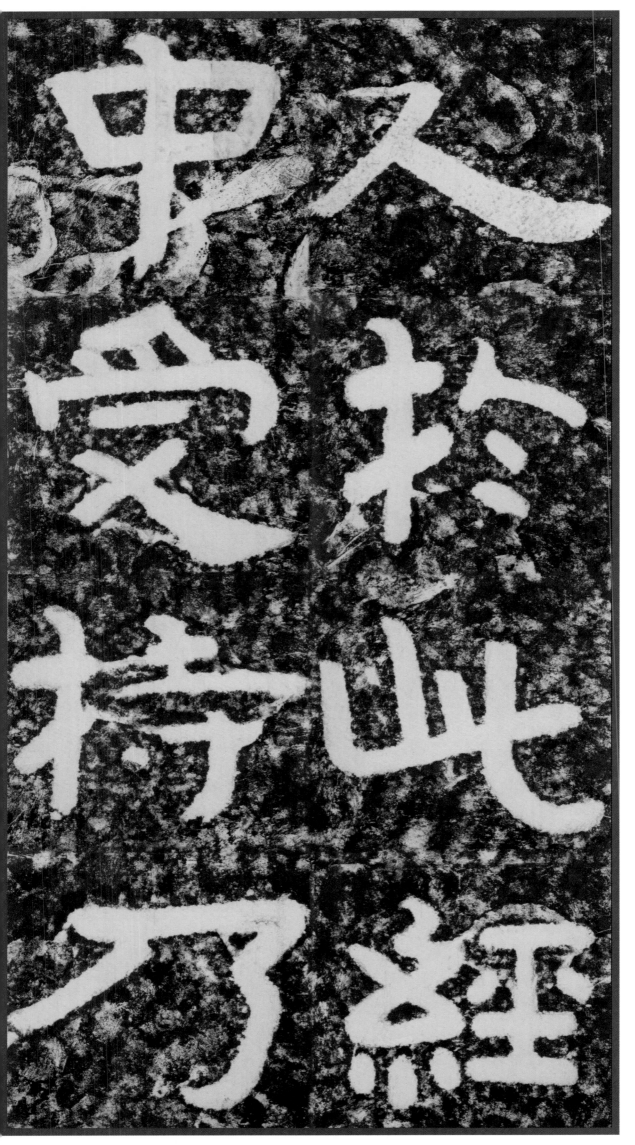

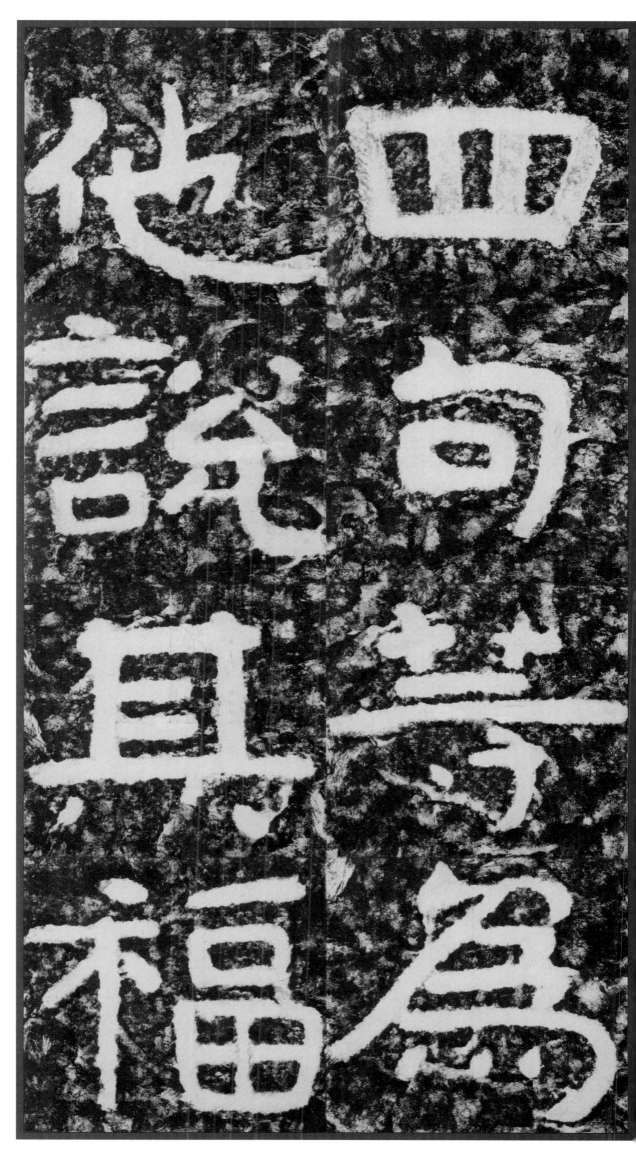

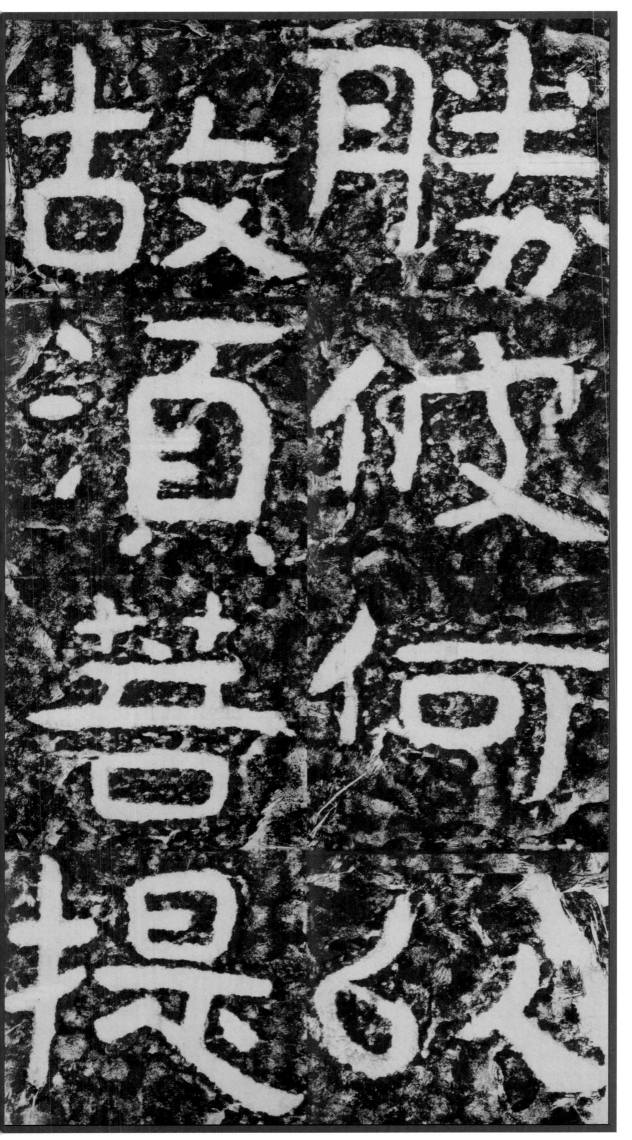

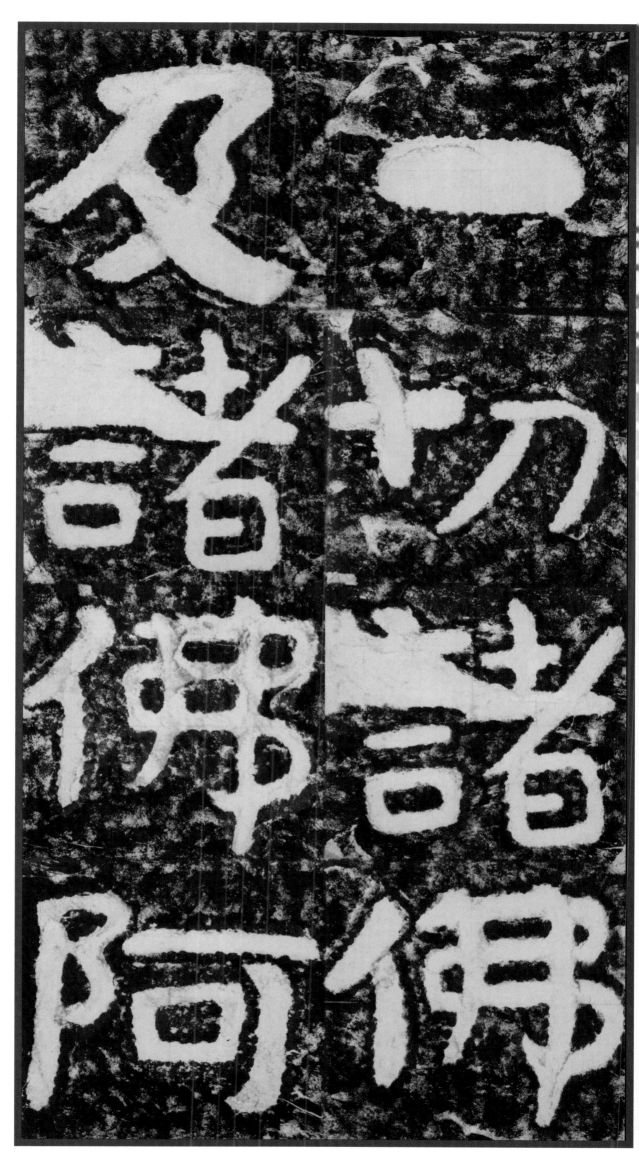

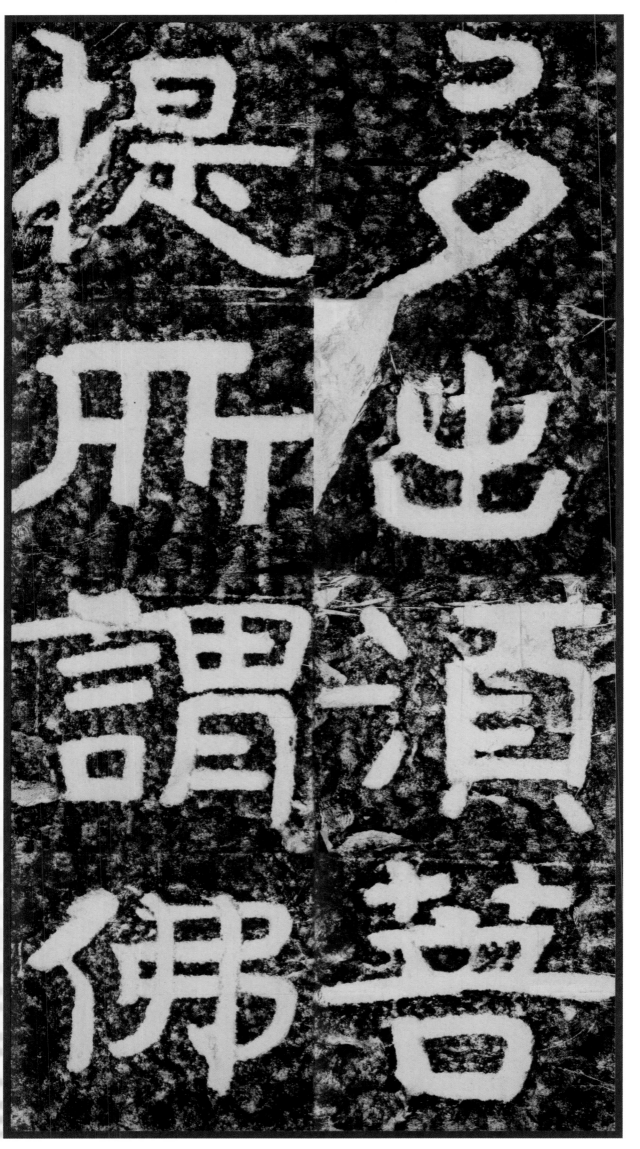

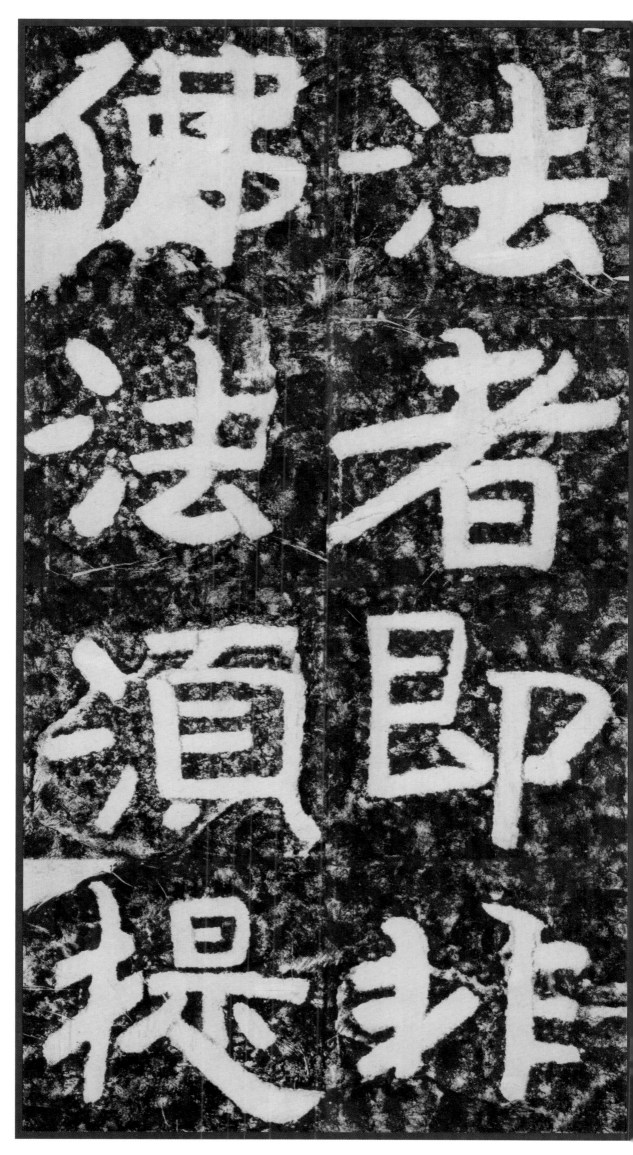

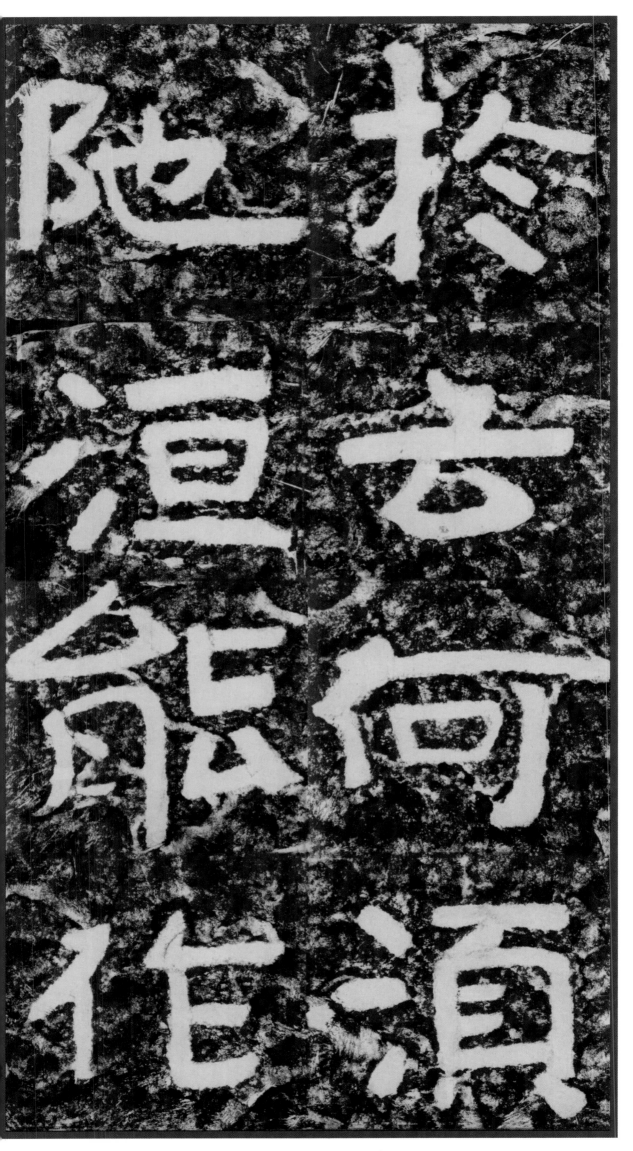

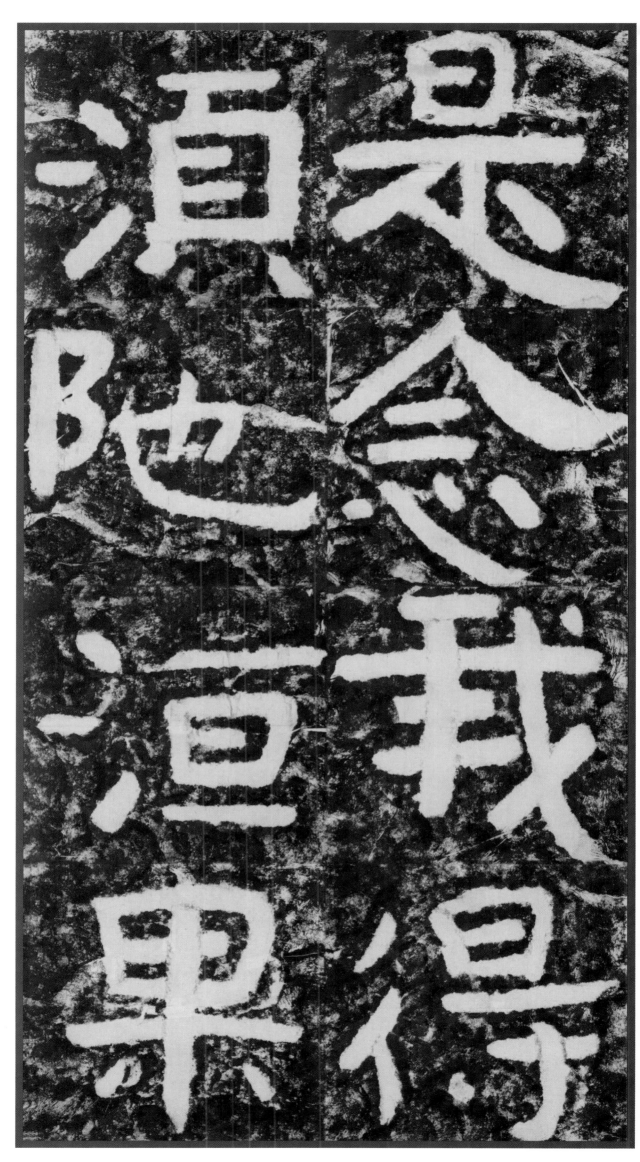

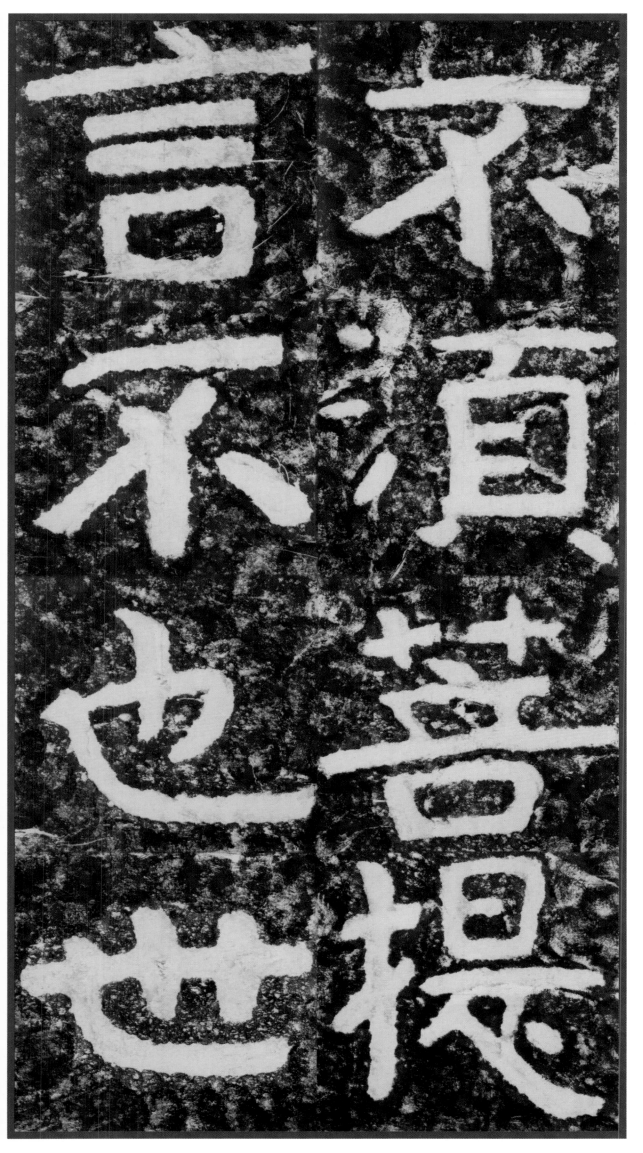

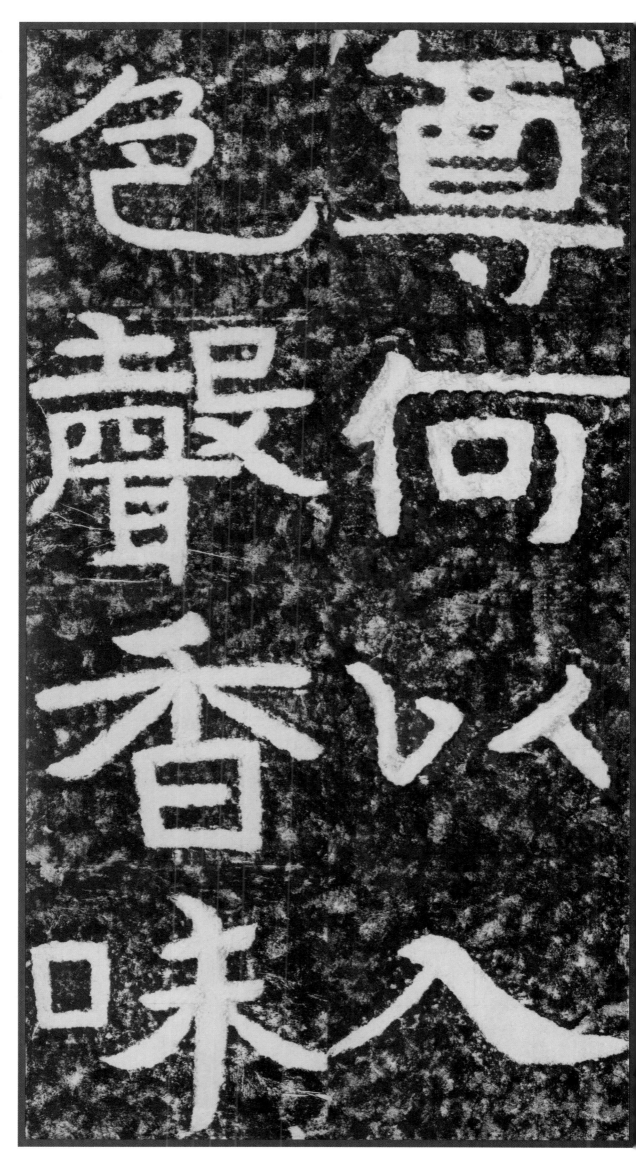

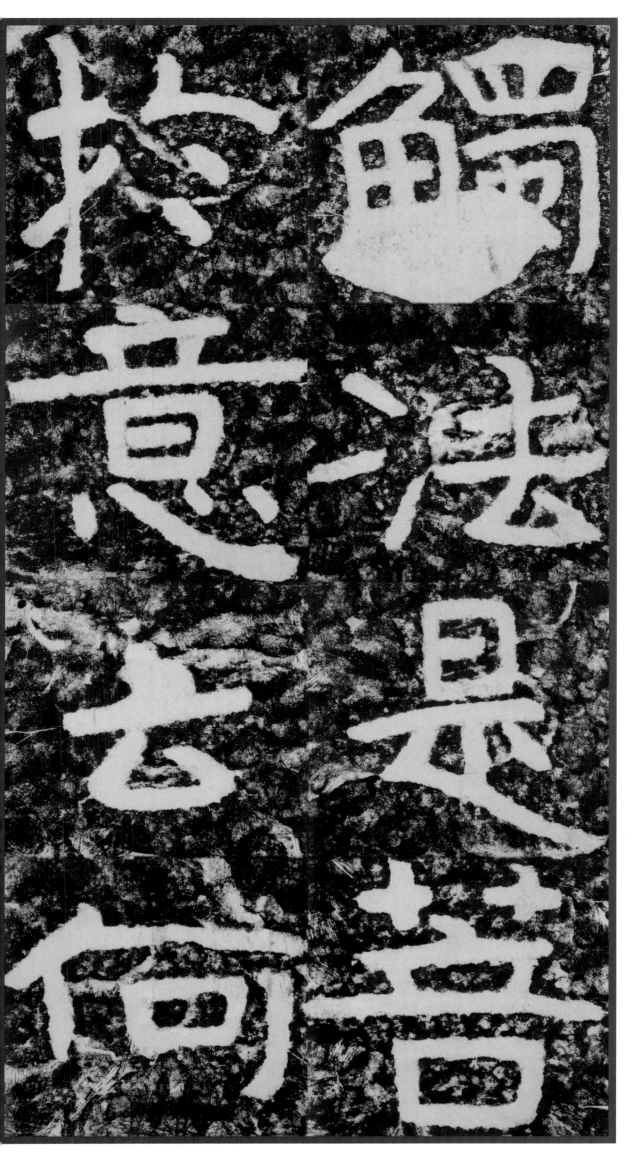

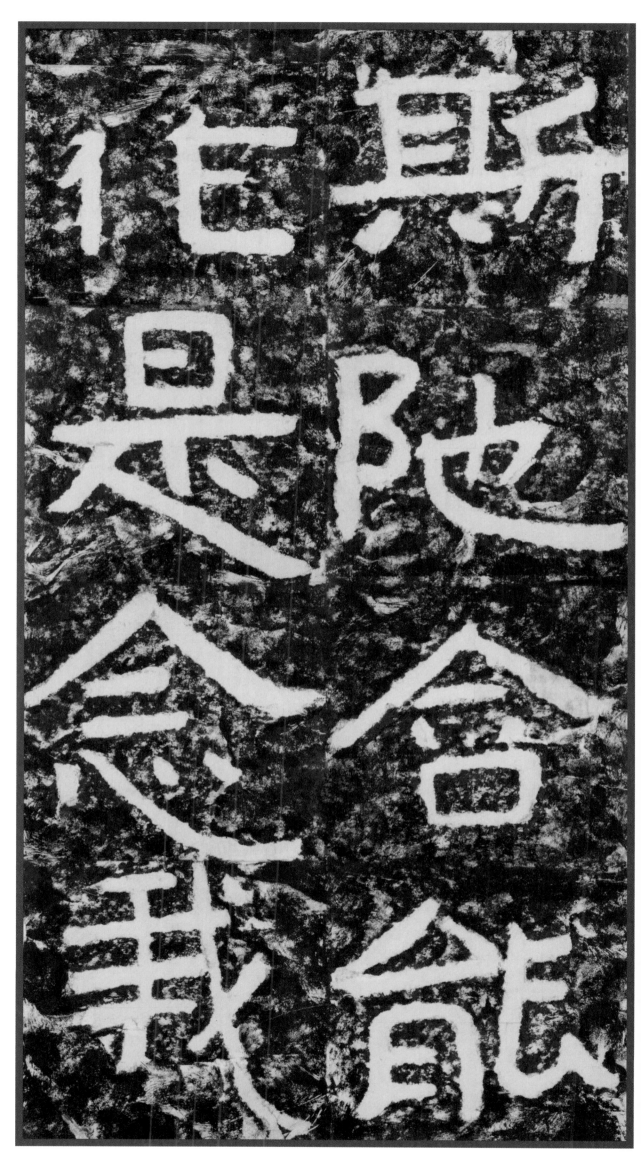

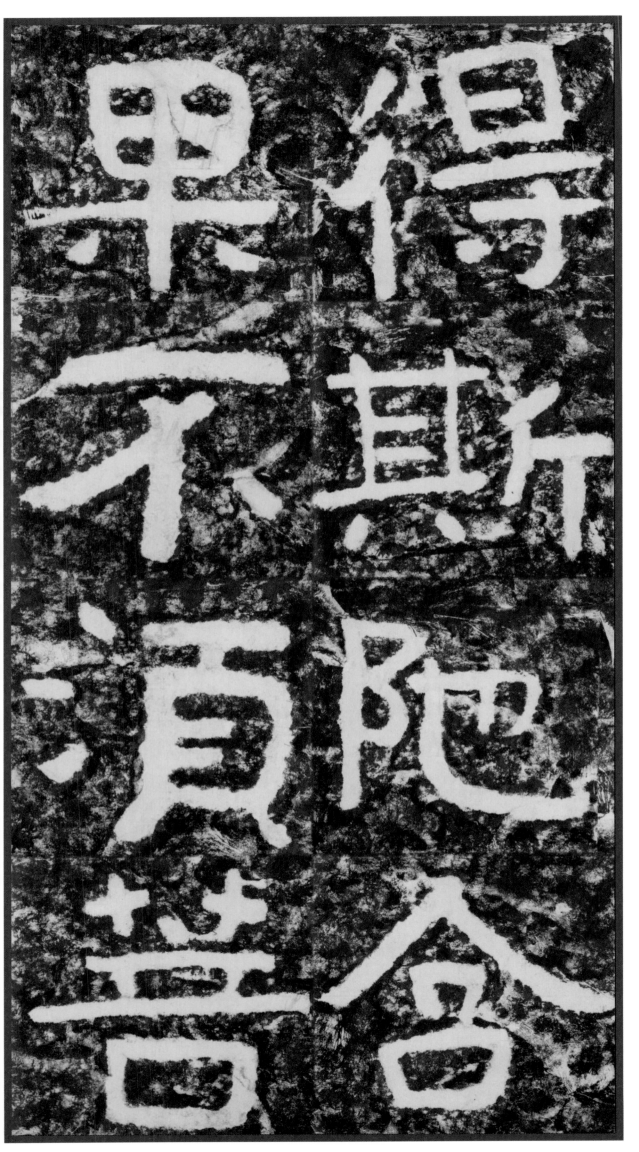

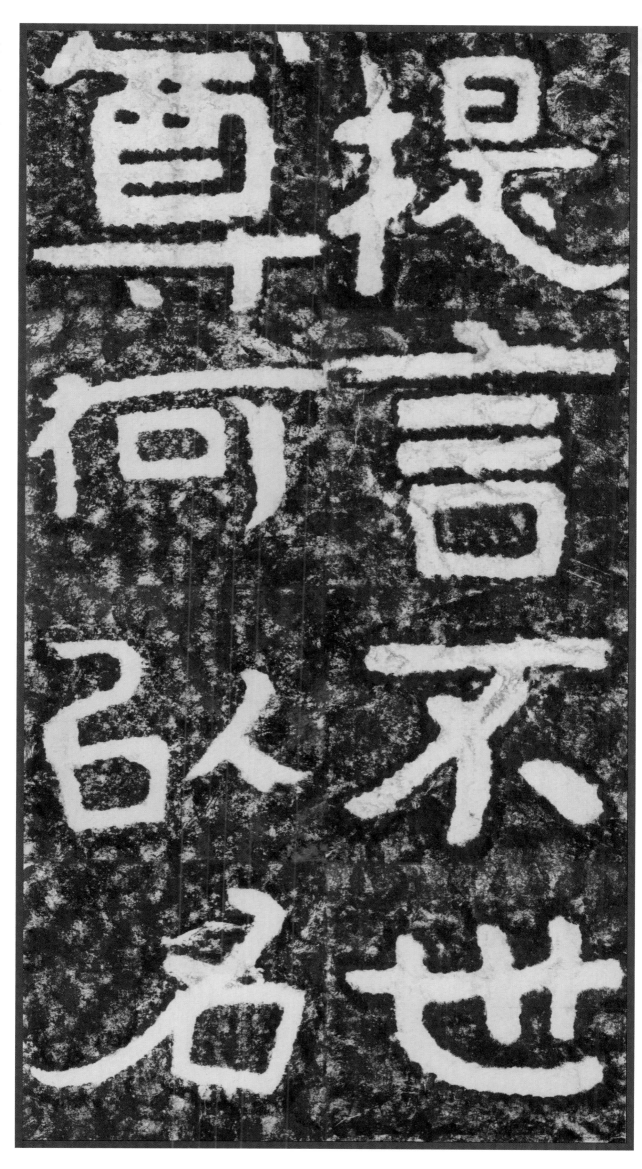

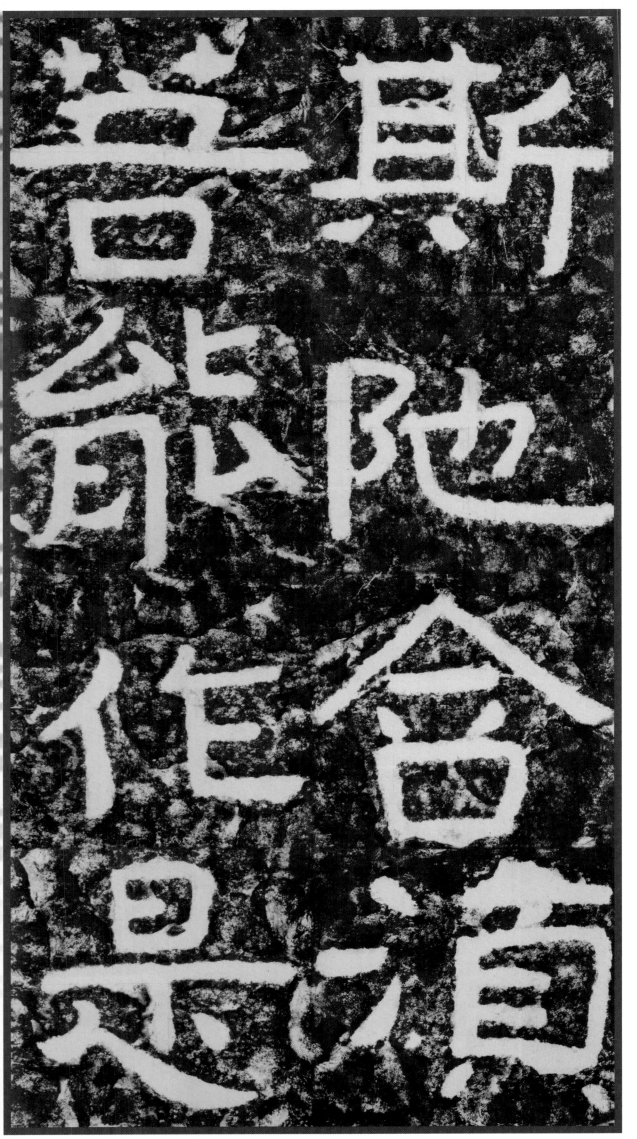

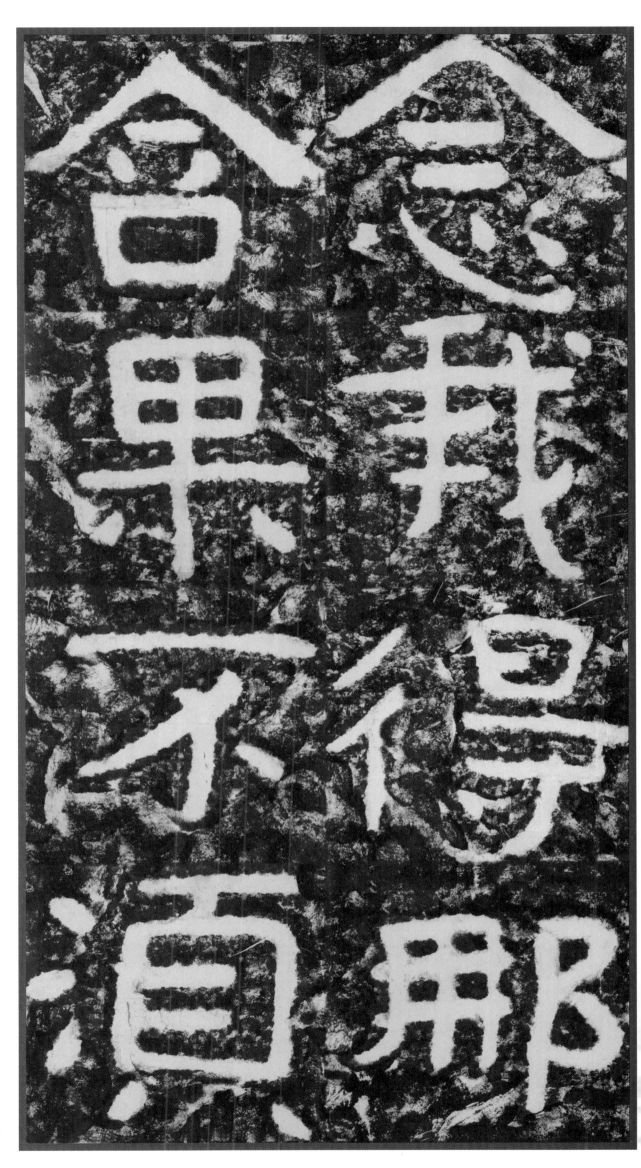

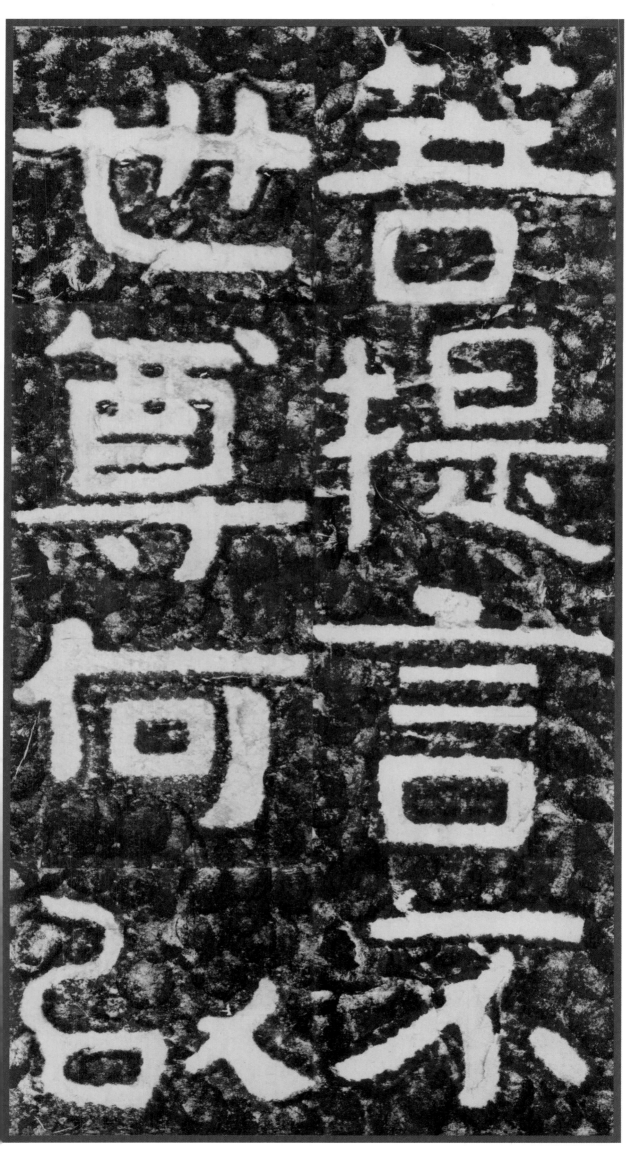

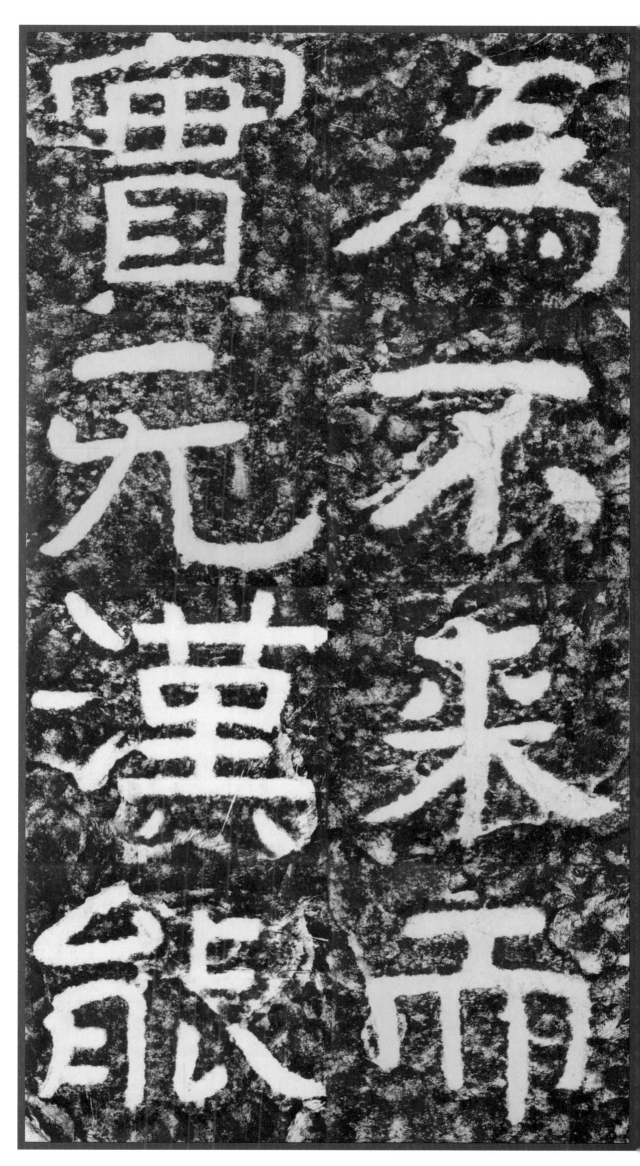

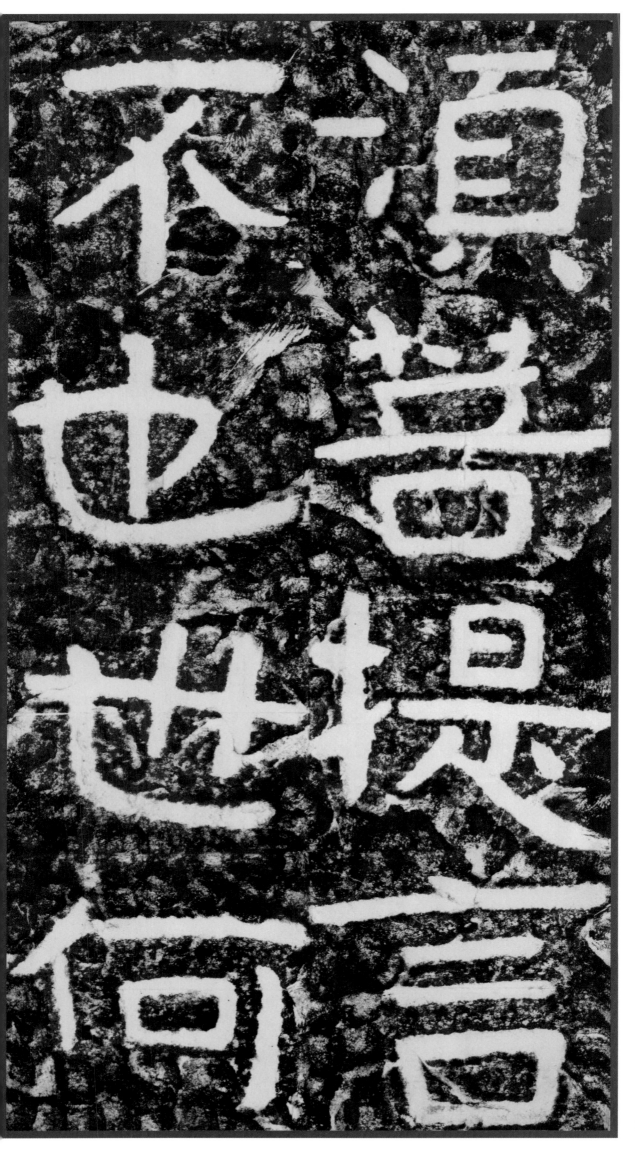

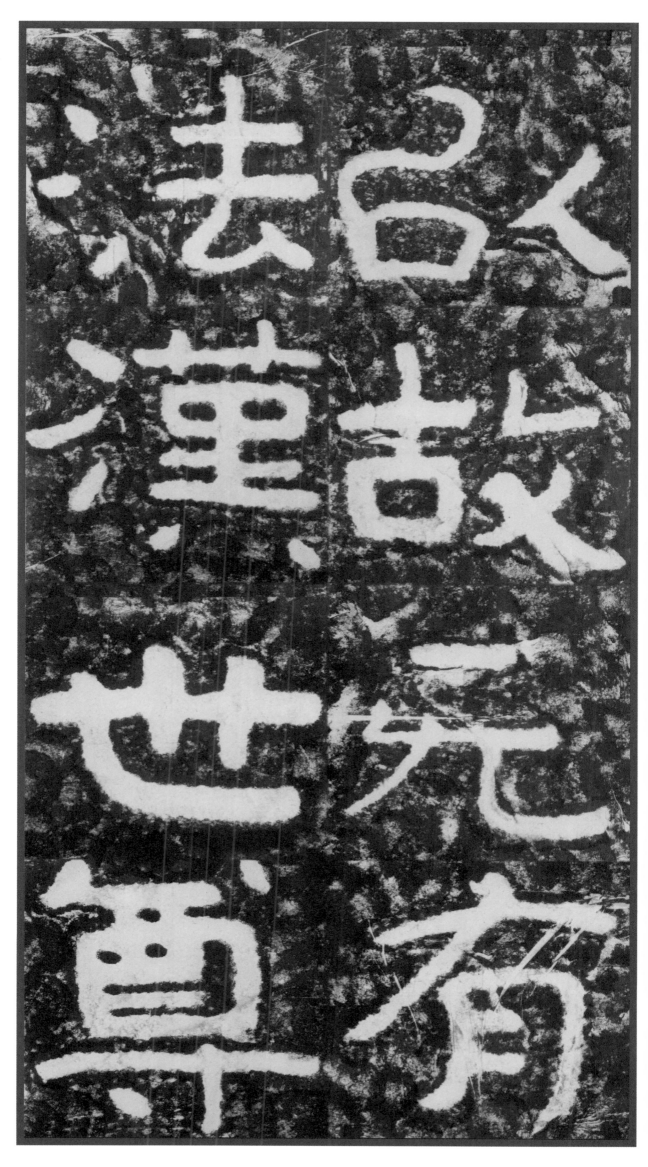

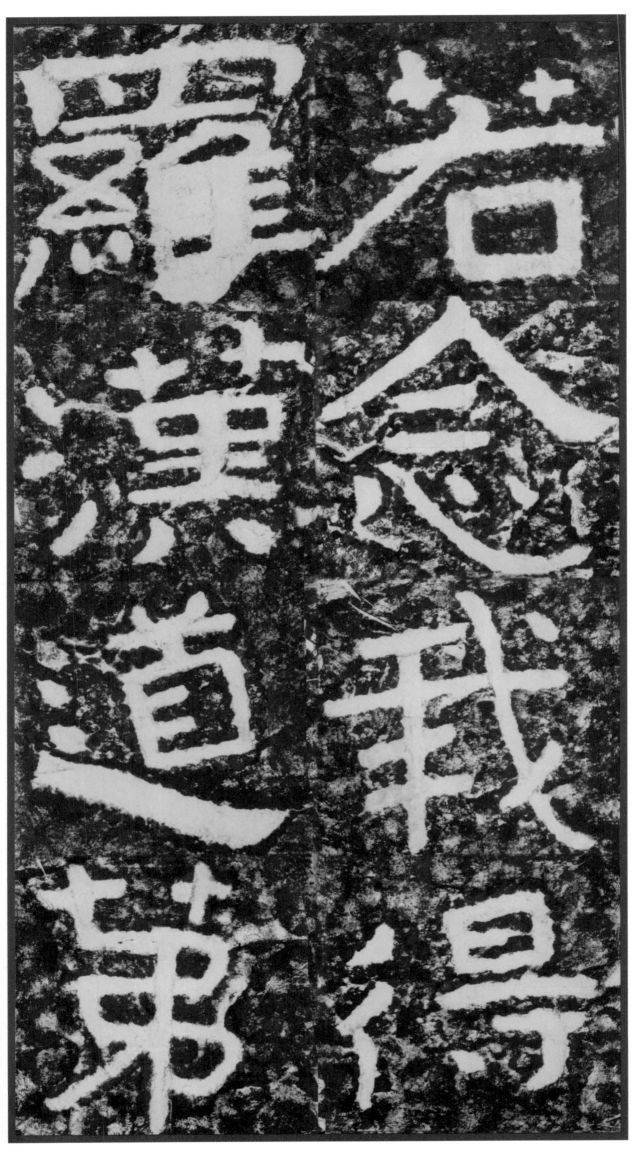

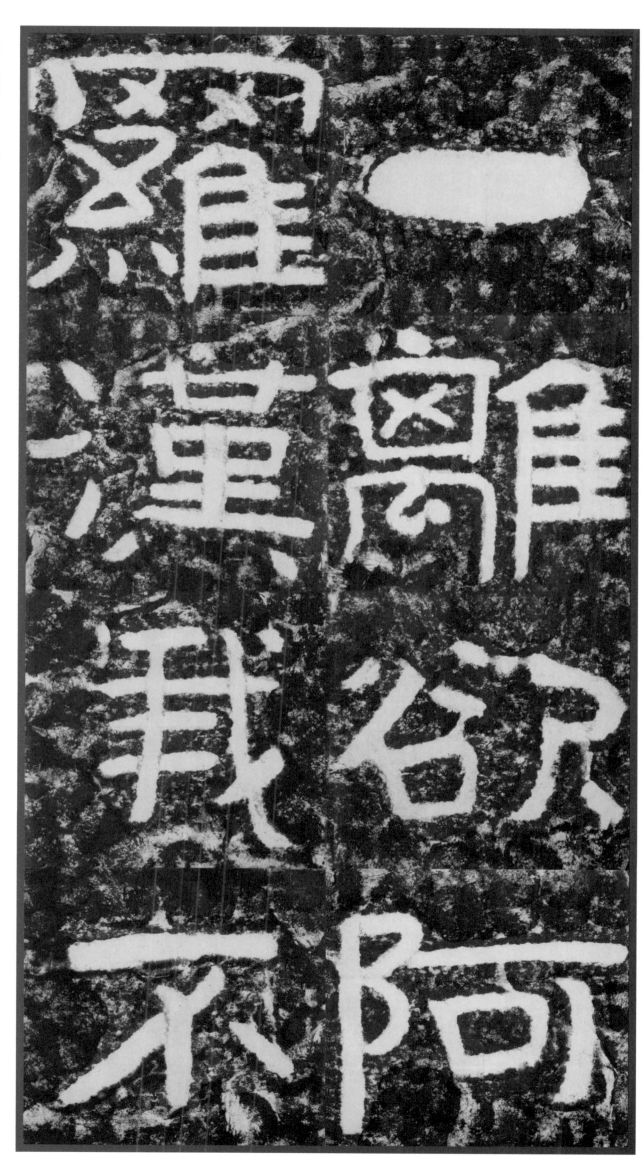

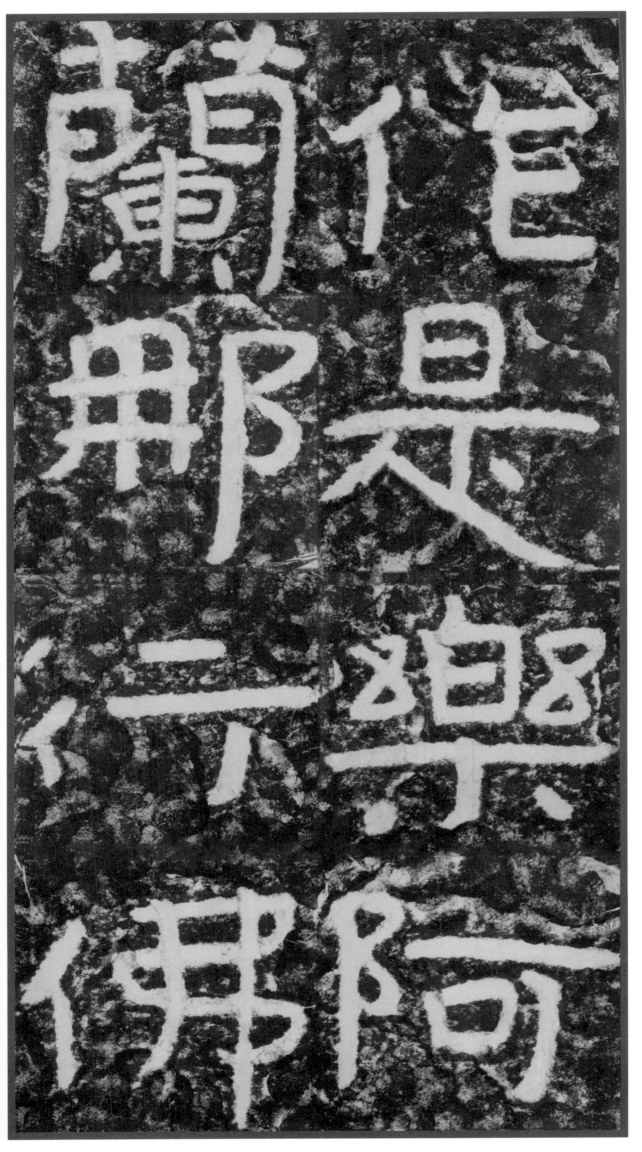

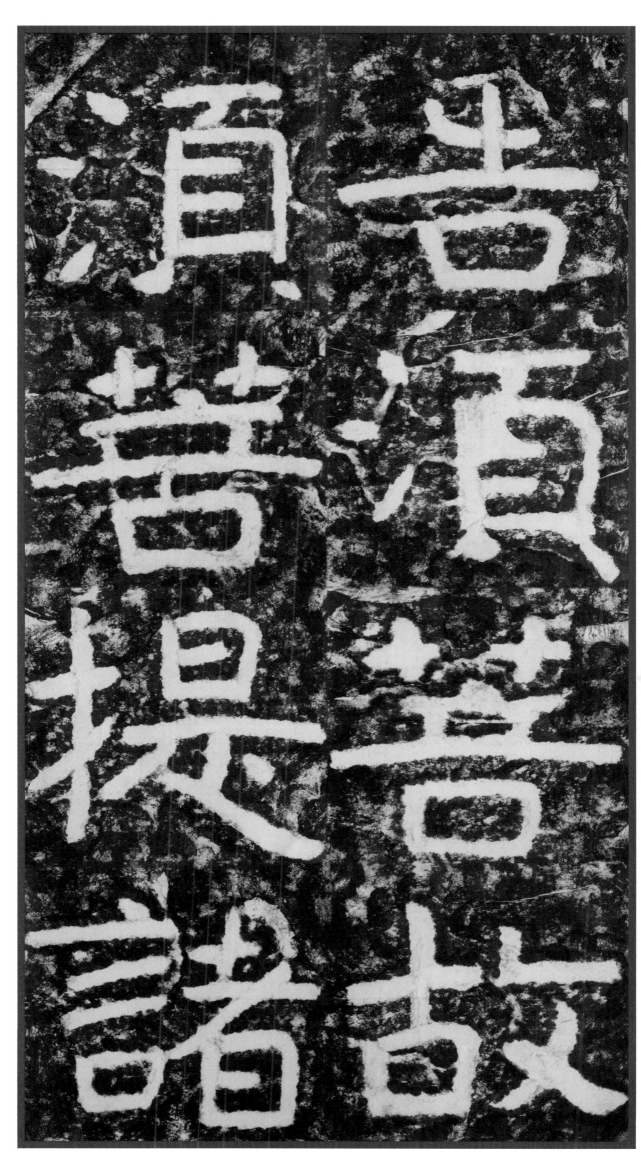

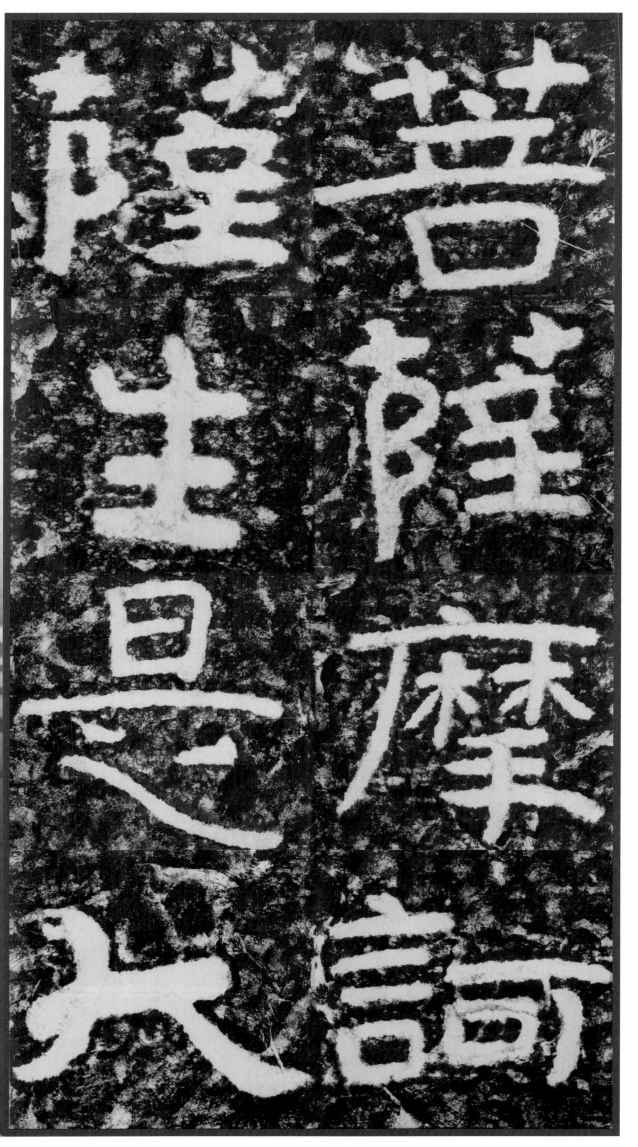

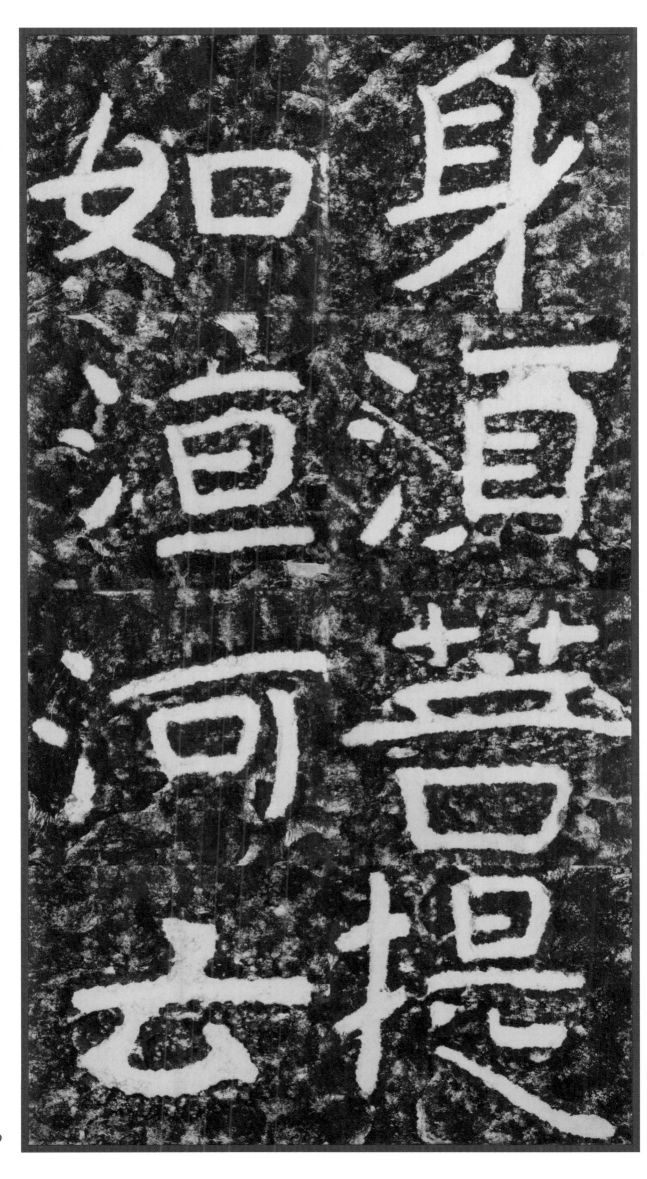

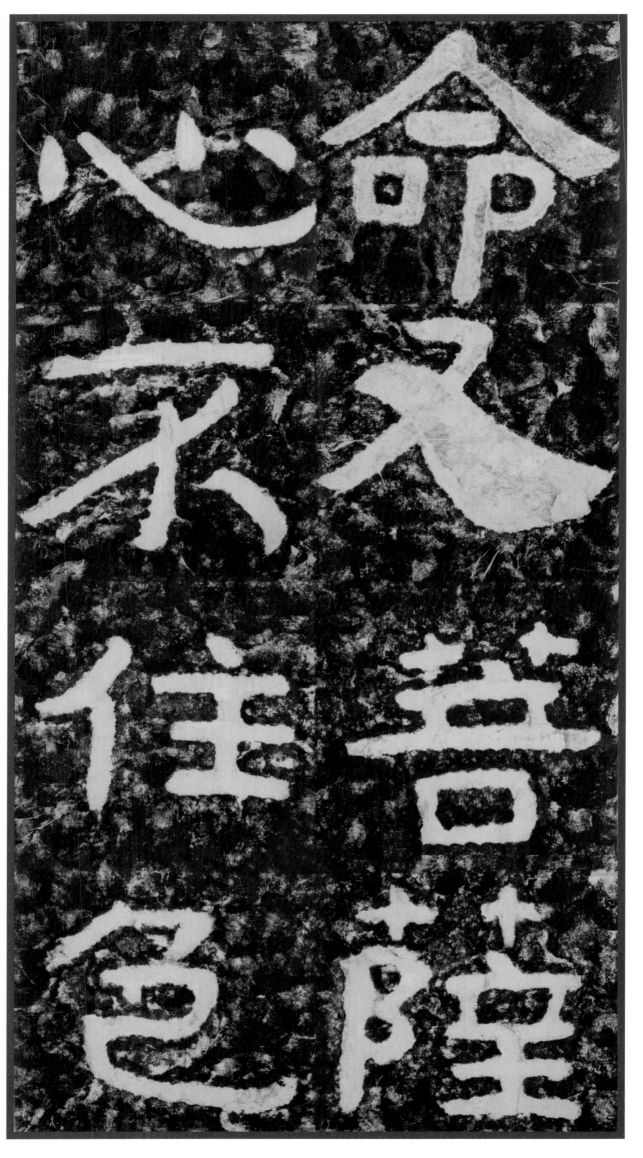

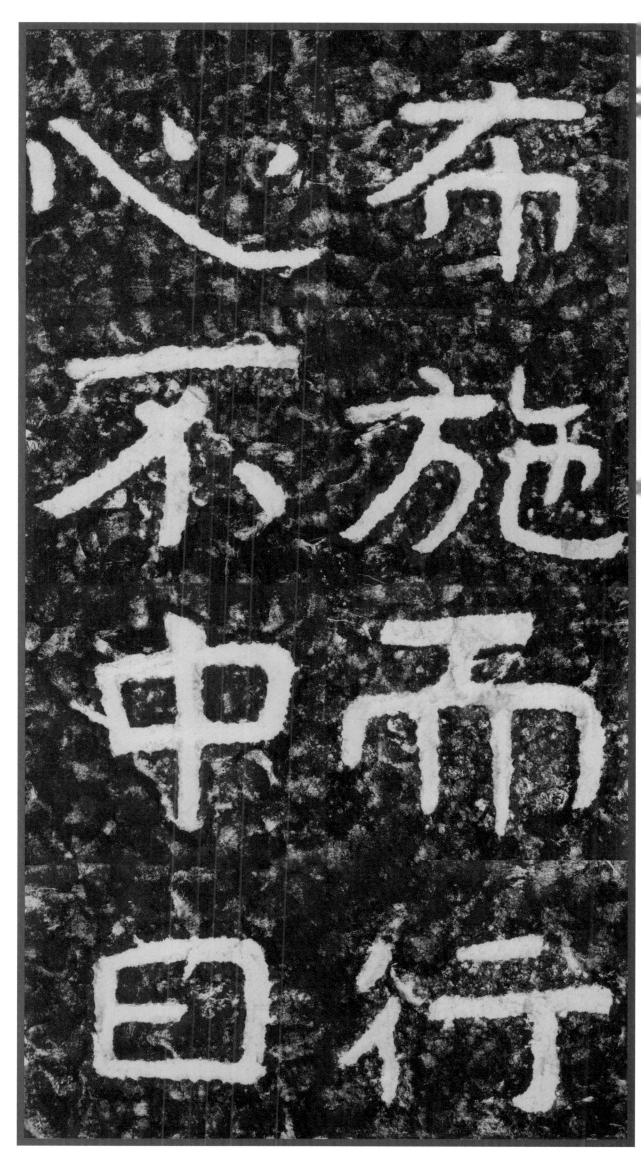

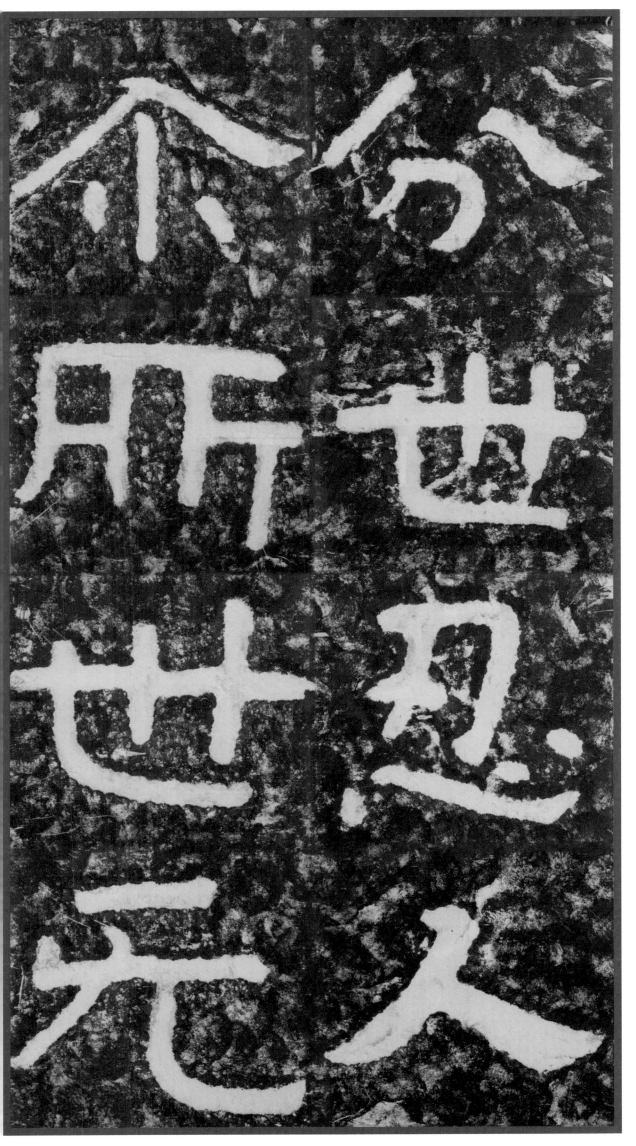

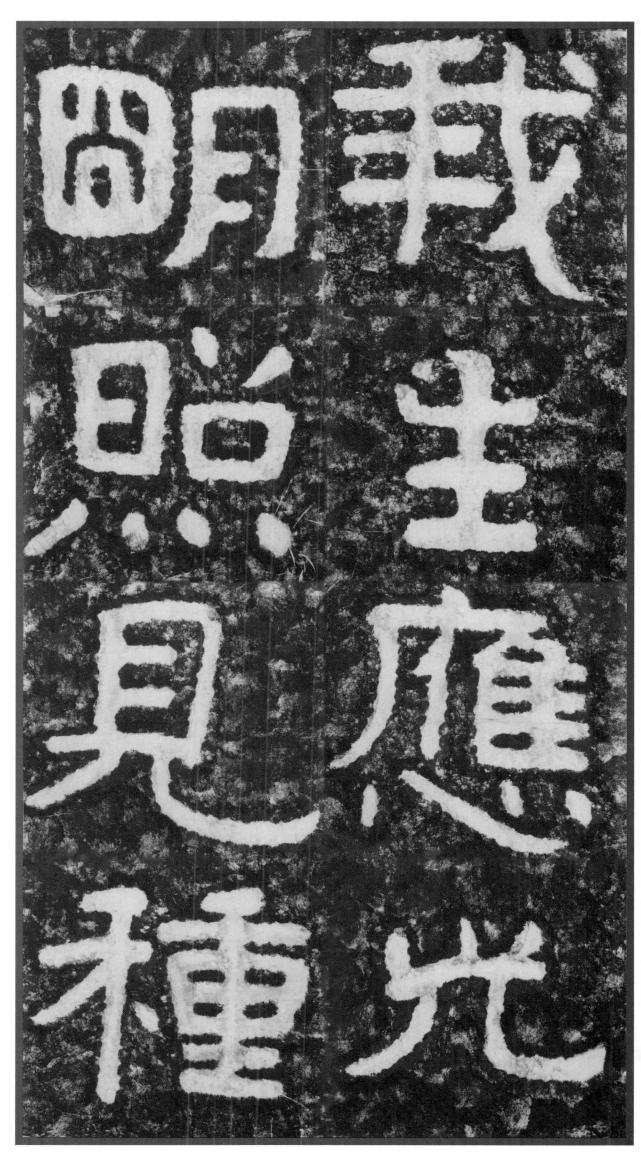

我
生
应
明
照
见
种

图书在版编目（CIP）数据

泰山经石峪金刚经 / 鲁九喜主编 . — 广州 : 广东人民
出版社 , 2018.6
ISBN 978-7-218-12113-0

Ⅰ . ①泰… Ⅱ . ①鲁… Ⅲ . ①隶书—碑帖—中国—北
齐 Ⅳ . ① J292.23

中国版本图书馆 CIP 数据核字 (2017) 第 247134 号

Taishan Jingshiyu Jingangjing

泰山经石峪金刚经

出 版 人：肖风华

责任编辑：严耀峰 马妮璐

责任技编：周 杰 易志华

封面设计：今亮后声 HOPESOUND jamkoayugu@163.com

出版发行：广东人民出版社

地 址：广州市大沙头四马路 10 号 （邮政编码：510102 ）

电 话：（020 ）83798714 （总编室 ）

传 真：（020 ）83780199

网 址：http://www.gdpph.com

印 刷：山东临沂新华印刷物流集团有限责任公司

开 本：787mm × 1092mm 1/8

印 张：15.5 字 数：175 千

版 次：2018 年 6 月第 1 版 2018 年 6 月第 1 次印刷

定 价：208.00 元